터닝 포인트 글쓰기

이제, 내 삶이 바뀌어야할 순간

터닝 포인트
글쓰기

이남훈 · 강은미 지음

아폴론북스

| 프 | 롤 | 로 | 그 | 1 |

글쓰기,
새로운 나를 위한 터닝 포인트

강은미

다수의 사람이 그렇듯, 나 역시 애초에는 글과는 크게 관련이 없는 일상을 살아왔다. 강연은 주로 말로 하는 것이기 때문에 굳이 유려한 글쓰기 실력의 중요성을 느끼지 못했다. 그러다 어느 순간부터 책의 필요성이 절실하게 느껴졌고, 그때부터 글쓰기에 관심을 가지기 시작했다. 그런데 글쓰기에 관해 공부하면 할수록, 매우 놀라운 확신을 하게 되었다. 그것은 이제까지 내가 해왔던 수많은 강의의 '완결판'이 바로 글쓰기가 될 수 있다는 것이었다. 지난 20년 동안 전국을 누비며 리더십, 인간관계, 소통과 협업, 갈등관리, 커뮤니케이션을 강의해왔다. 그런데 이러한 여러 분야의 핵심적인 성공의 원리들이 글쓰기의 원리와 너무도 비슷

하다는 사실에 놀라지 않을 수 없었다. 더 나아가 글쓰기는 매일 매일 스스로 할 수 있기 때문에 자신을 더 꾸준하고 확실하게 변화시키는 방법이기도 하다.

내 삶을 혁신하는 도구

글쓰기는 크게 3가지 방면에서 자신을 변화시켜주는 매우 큰 힘을 발휘한다. 첫 번째는 내면의 묵은 상처를 치유하고 나쁜 습관에서 벗어난 '새로운 나'를 만들어 일상을 보다 행복하고, 만족할만하게 살아갈 수 있다. 두 번째는 논리력과 창의력을 발전시키고, 지적 수준을 향상해 '새로운 인생'을 살아갈 수 있게 만든다. 마지막으로 전문가로 성장하고, 콘텐츠 편집능력을 훈련해서 '새로운 관계'를 형성해 나갈 수 있다. 이를 통해 우리는 이제까지의 삶에서 한 단계 더 높은 곳으로 나아갈 수 있으며, 바로 그 '터닝 포인트'를 위해서는 글쓰기가 매우 중요하다고 본다.

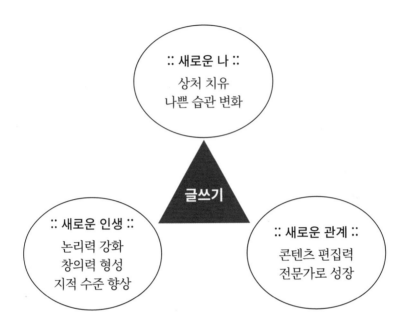

 각 부분에 대한 자세한 설명은 이 책의 PART1에서 이루어
지겠지만, 글쓰기는 단순히 이제까지 우리가 알던 그런 글쓰기
에 머물지 않는다. 한마디로 혼자의 힘으로 자신을 혁신하는 과
정이며, 관계를 발전시키는 원동력이며 매일 발전하는 나를 만
날 수 있는 감동적인 행위라고 할 수 있다.

인간 자체가 '이야기하는 동물'

글쓰기는 사람이 가질 수 있는 여러 가지 능력 중에서 특별한 위상을 가지고 있다. 달리기 능력, 피아노를 잘 치는 능력, 요리를 잘하는 능력도 매우 훌륭한 능력들이기는 하지만, 글쓰기 능력은 '종합적인 차원의 능력'이라고 할 수 있다. 즉, 쓰고, 읽고, 판단하고, 지식을 수집하고, 경험을 반추하고, 타인을 이해하고, 편집을 한 후, 누군가에게 하나의 작품을 선보이는 일이다. '내면적 감성-지적 능력-사회적 관계'가 총체적으로 결합한다.

뿐만 아니라, 인간 자체가 '이야기하는 동물'이라는 점에서 우리의 근원적인 열망을 만족시켜주고 삶을 고양할 수 있도록 해준다. 남자들은 원시시대부터 사냥을 위해서 자신이 알고 있는 모든 지식과 정보를 서로 이야기하며 가장 효율적으로 먹이를 사냥했고, 동굴에 남아 있던 여성들은 최적의 육아를 위해 끊임없이 주변 사람들과 이야기하면서 아기의 안전을 추구했다. 또 사람들은 자신에 관해 이야기하면서 타인에게 사랑받으려고 하고, 타인이 어떻게 살아왔는지에 관한 이야기에 관심을 가지고 있다. 오늘날에도 그토록 많은 영화, 드라마, 웹툰이 만들어지고, SNS에 '이야기들'이 넘쳐나는 것은 바로 이런 이유 때문이다. 그리고 이러한 이야기를 만들어내는 매우 중요한 수

단 자체가 바로 글쓰기라고 할 수 있다.

결과적으로 봤을 때 실제 글을 통해 작품을 발표하건 하지 않건, 모든 사람은 이야기에 동참하고 있으며, 그것으로 자신의 인생을 성장시키며 타인과의 관계를 유지해 나가고 있다.

필자 역시 책을 한 권씩 낼 때마다 느껴지는 그 성취감과 희열은 이루 말할 수 없을 정도였다. 내가 무엇인가를 해냈다는 성취감과 그로 인한 뿌듯함, 그리고 만족감과 행복감은 맛집에서 얻는 행복이나 여행하는 즐거움과는 다른 또 하나의 특별함이었다.

글쓰기에 관한 새로운 안목

더구나 글쓰기는 가성비의 차원에서 봐도 최고의 취미가 아닐 수 없다. 앞에서 언급한 그 모든 글쓰기로 인한 새로운 변화와 감동에 비해 실제 들어가는 비용은 거의 없다. 컴퓨터에 설치되어 있는 한글이나 워드 프로그램만으로도 글쓰기는 언제든지 할 수 있고, 집에 있는 볼펜과 종이만으로도 충분하다.

내가 처음 글을 배우기 시작했을 때, 사실 자신감이 그리 크지는 않았다. 나 역시 젊었을 때부터 글을 써본 경험도 없었거

니와, 이제까지 책을 썼던 과정이 너무 힘들어 한 권의 책이 끝날 때마다 '내가 다시 책을 쓸 수 있을까?'라는 생각이 들 정도였다. 하지만 그 힘든 과정을 조금씩 진행해 나갈 때마다 성취감이 들었고 '내가 알고 있는 수많은 사람, 그리고 변화를 바라고 지적으로 성장하고 싶은 주변의 사람들에게 이런 내용을 알려주고 싶다'라는 생각을 하게 되었다.

글쓰기는 가장 강력한 자기 변화와 성장의 계기가 틀림없다. 최소한의 기본만 잘 익히고 배워놓는다면 평생 자신과 함께하는 소중한 친구와 같은 능력이 되어 줄 것이다. 이 책, <터닝 포인트 글쓰기>를 통해서 모든 독자의 삶에 진정한 터닝 포인트가 있기를 기대한다.

프 롤 로 그 2

당신은 '이미'
글을 쓰고 있다

이남훈

한때 '1만 시간의 법칙'이라는 것이 큰 화제가 되었다. 특정한 분야에서 1만 시간 동안 노력하면, 누구나 괄목할 만한 성과를 얻을 수 있다는 내용이다. 그렇다면 글쓰기에도 이 법칙이 적용될 수 있을까? 안타깝게도 글쓰기에서만큼은 이 법칙이 적용되지 않는다. 정말 1만 시간 동안 책상에 앉아서 수천 장의 글을 써도, 원하는 수준만큼의 글을 쓰지 못하는 경우가 허다하기 때문이다. 글쓰기를 간절히 배우고 싶은 사람에게 이 말은 어쩌면 절망적으로 들릴 수도 있다. '1만 시간을 투자해도 안 된다면, 그럼 어느 정도의 시간을 투자해야 하냐'고 반문할 수도 있다. 하지만 사실은 정반대다. 글쓰기는 1만 시간보다 훨씬 적은 시

간만 투자해도 만족할만한 효과를 얻을 수 있기 때문이다.

글 쓰는 시간을 줄여야 하는 이유

여기 하나의 달걀이 있다고 해보자. 이 달걀은 어디에서 나왔을까. 당연히 닭의 몸에서 나왔다. 사실 달걀과 닭은 엄밀하게 분리할 수 없으며 본질적으로는 하나이다. 닭의 몸속에는 지금도 달걀이 만들어지고 있으며, 단지 그것이 성숙해 닭의 몸 밖으로 나왔을 때 '달걀'이라고 부를 뿐이다. 물론 아직 밖으로 나오지 않아도 그것이 '달걀'임에는 변함이 없다. 거기다가 달걀을 부화시키면 닭이 된다. 결국에는 닭이 달걀이며, 달걀이 닭이다.

글쓰기는 어디에서 시작될까? 그것은 바로 생각이다. 이 생각을 특정한 패턴에 따라 종이나 워드 프로세스에 옮긴 것이 글일 뿐이다. 따라서 생각과 글쓰기는 두 개로 구분할 수 없으며, 본질적으로는 하나일 뿐이다. 닭이 만들어낸 것이 달걀이듯, 생각이 만들어내는 것이 바로 글쓰기이다.

만약 누군가 그간 꽤 깊은 생각을 통해 나름의 통찰력을 가지고 있다면, 그는 '이미' 머릿속에서 글쓰기를 하고 있는 것이

라고 볼 수 있다.

한 요리사의 예를 들어보자. 요리사는 자신이 추구하는 특정한 요리가 있으며 그것을 어떻게 만들 것인지에 대한 경험과 지식을 갖추고 있다. 그리고 누군가에게 자신의 요리를 이렇게 설명한다고 해보자.

"저는 어렸을 때부터 어머니가 만드신 음식을 무척 좋아했어요. 그래서 저의 꿈도 요리사가 되는 것이었죠. 한번은 외국에서 디저트를 먹을 때 '아, 이 맛을 내 요리에 적용해볼까?'라는 생각을 했었거든요 … 그래서 실제로 도전해보았더니 친구들이 '도대체 이게 뭔 맛이야?'라고 하더라고요. 하하. 처음에는 실망했었지만, 돌아가신 어머님에게 드리겠다는 생각으로 계속 연습을 해봤어요… 그래서 결국에는 외국인들이 좋아하는 맛까지 만들게 됐죠."

어떻게 보면 대단히 특별한 내용은 아닐 수 있다. 그러나 이 설명 안에는 놀랍게도 다양한 글쓰기의 소재들과 스토리텔링의 요소들이 촘촘하게 박혀 있다.

'어머니에 관한 추억 - 외국에서의 색다른 경험 - 의욕적인 도전과 처참한 실패 - 그리움에서 시작되는 또 다른 재도전 – 생각지 못했던 성공과 반전'

요리사의 말에 조금 더 앞뒤의 내용을 추가하고 특정한 패턴

과 편집의 기술을 적용시키면 그것은 바로 하나의 글로 완성될 수 있다. 그 요리사는 '이미' 글쓰기를 하고 있었던 것이며, 아직 그것을 종이 위에 옮기지 않았을 뿐이다. 그리고 만약 그가 A4 용지 2장 정도의 개별 스토리 50개만 만들어 낼 수 있다면, 그리고 그 위에 마지막 토핑으로 '멋진 컨셉' 하나만 얹어준다면 그는 한 권의 책을 낼 수 있다.

달걀이 닭의 몸 밖으로 나오지 않아도 그것은 이미 '달걀'이듯이, 아직 종이 위에 글을 옮기지 않아도 '글쓰기'이며 '책'이다. 영업파트의 직장인도, 야채 장사를 하시는 분도 모두 생각을 통해서 매일 매일 자신만의 글쓰기를 수행해 나가고 있다.

글쓰기에서 가장 중요한 것은 책상에 앉아서 글을 쓰는 것이 아니라 '생각'을 하는 일이다. 나의 경험이 어떤 의미였는지 생각하고, 새로운 지식을 늘리는 것. 그리고 그것을 어떻게 구성할지 고민하는 것이 바로 글쓰기의 핵심 훈련이다. 이런 훈련을 감당하고자 하는 마음이 있는 사람이라면 1만 시간은커녕, 단 300시간~400시간 정도의 글쓰기 교육만으로 충분히 자신의 생각을 글로 표현해낼 수가 있다.

비전문가에 의한 조언과 훈련법의 폐해

"글을 잘 쓰는 사람을 보면 참 부러워요!"

글을 잘 쓰고는 싶지만, 아직은 잘 쓰지 못하는 사람들이 공통적으로 하는 말이다. 하지만 이건 부러워할 일이 아니다. 사실은 누구나 글을 잘 쓸 수 있기 때문이다. 이런 부러움이 탄생한 것은 '글쓰기란 특별한 능력이 있어야 가능하다'라는 오해가 있어서이다. 그리고 여기에 작가에 대한 환상이 결합하면서 글쓰기의 어려움이 더욱 증폭된다. '타고난 작가', '놀라운 글쓰기 실력', '뛰어난 감수성'이라는 말이 더해지고, 나아가 '글을 쓰기 위해서는 영감이 필요해'라는 신비주의적인 말이 곁들여지면서 일반인은 쉽게 접근할 수 없거나 혹은 매우 힘든 일이라고 생각하게 된다. 분명 일부의 천재적인 작가들도 있겠지만, 대체로 과대포장되어 있는 것도 사실이다.

외국어 공부를 위한 책을 사기 위해 서점에 가보면 '패턴'에 관한 책들이 적지 않다. 한국어로 예를 들어본다면 '나는 ○○보다 ○○이 더 좋아요', '그는 정말로 ○○한 사람이에요'와 같은 것이다. 이 말에서 '○○' 부분만 바꿔 넣으면 수십 문장의 한국어를 할 수 있게 된다. 우리가 학창 시절 배웠던 영어인 'If ~ then~ (만약 ~한다면 ~ 하다)' 역시 기초적인 패턴이다.

글쓰기도 이러한 패턴과 매우 닮아 있다. 꽤 복잡해 보이고, 어떻게 전개해야 할지 잘 감이 안 잡히겠지만, 익숙해지면 사실 그다지 어렵지 않다. 단지 더 좋은 비유나 표현법 등은 각자의 노력에 달린 것이지만, 글쓰기의 골격은 단순한 패턴의 반복일 뿐이다. 요리사에게 요리가 어려운 일일까? 청소 노동자에게 청소가 어려운 일일까? 육체적으로 힘들 수는 있어도, 그 방법만 알면 끊임없는 특정 방법의 반복일 뿐이며 그 사이에 조금씩 창의적으로 변형할 뿐이다.

다만, 글쓰기와 책 쓰기에 대한 비전문가들의 과장과 왜곡, 오해가 너무 많이 섞여 있어 초보자들에게 오히려 혼란을 불러일으키고 있다. 또 구체적인 훈련의 과정을 제시하지 못하기 때문에 계속해서 '영감'에 의존하는 잘못된 글쓰기 훈련법이 주입되고 있다고 할 수 있다. 때로는 '글을 쓰기 위해서는 엉덩이가 무거워야 한다'라는 놀랍도록 무지한 방법론을 따라 하는 사람들도 있다.

이제 글쓰기에 대한 부담과 오해에서 벗어나자. 누구나 노력하면 자신의 생각을 논리적이면서도 유려하게, 그리고 품격있게 표현할 수 있는 수준에는 충분히 도달할 수 있기 때문이다. 그리고 이 책이 보다 정확한 길잡이의 역할을 해줄 수 있으리라 기대한다.

차례

PART 1

내 삶의 터닝 포인트, 글쓰기로 얻는 성장의 힘

내 삶의 터닝 포인트,
글쓰기로 얻는 성장의 힘

글은 그저 자신의 생각을 표현하는 역할만 하지 않고, 자신을 성장시키는 아주 특별한 힘을 가지고 있다. 따라서 글쓰기는 매우 강한 자기 계발의 방법이며 매일 스스로의 힘으로 발전을 이끌어가는 탁월한 도구이기도 하다. 우선 내면의 상처를 치유하고, 늘 벗어나고 싶었던 나쁜 습관에서 벗어날 수 있도록 해준다. 이 정도만 되어도 우리 삶의 질은 훨씬 높아질 수 있다. 자기 주도적으로 살 수 있으며, 자신을 괴롭히는 마음의 그림자로부터 벗어날 수 있기 때문이다. 글쓰기는 여기에서 더 나아가 논리적인 사고를 할 수 있게 만들며, 창의적인 메시지를 구성할 수 있도록 도와준다. 또 지적 성장을 가능케 하며 궁극적으로 특정 분야의 전문가로서 자신의 위상을 정립할 수 있도록 한다. 이제까지 알지 못했던 글쓰기의 새로운 역할과 기능을 함께 알아보자.

새	로	운	나		

내면의 상처를
치유하는 힘

아주 오래전부터 글쓰기에는 내면의 상처를 치유하는 힘이 있다
는 사실이 알려져 왔다. 현대에 들어서는 약 100년 전인 1920년
대 미국에서 글쓰기를 통한 치유가 본격적으로 시작되었고, 역사
를 거슬러 올라가 16세기에 '가난한 사람들의 성자(聖者)'로 불렸
던 인도의 테레사 수녀 역시 무의식적인 글쓰기가 의식에 영향
을 미칠 수도 있음을 언급했다고 한다. 이러한 글쓰기의 힘은 여
러 각도로 조명될 수 있지만, 무엇보다 중요한 것은 글쓰기가 '자
기 사랑을 완성해 줄 수 있는 매우 훌륭한 도구'라는 점이다. 행복
하기 위해서는 누구나 자신을 사랑해야 한다는 점에서, 글쓰기는
세상의 모든 사람이 해야 할 일상의 치유 습관이기도 하다.

'인정과 수용'을 가능케 하는 마법

우리는 나이가 점점 들면서 늘 신체적인 건강의 문제를 염려한다. 언제 어디서 실수로 다치거나 느닷없는 사고를 당할지 모르기 때문이다. '건강보험'이라는 것이 존재하는 것은 이러한 신체적인 위험이 언제든지 우발적으로 일어날 수 있기 때문이다. 하지만 신체만 튼튼하다고 행복한 인생을 살 수는 없다. 건강한 육체만큼이나 중요한 것이 바로 건강한 정신과 마음이다. 그런데 사실 마음 역시 언제든 다칠 수 있는 위협 속에 존재한다. 하다못해 친구와 사소한 대화에서도 상처를 받을 수 있으며, 어린 시절 부모와 관계에서 평생 씻지 못할 상처가 생기기도 한다. 이외에도 사회생활을 하면서 트라우마를 겪게 되는 일은 그 누구도 예외일 수 없다. 돈 문제, 사랑 문제, 결혼 생활에서의 문제 등을 나열하자면 정말이지 끝이 없을 정도다. 하지만 안타깝게도 이러한 마음과 정신적 위험에 대한 보험은 존재하지 않는다. 눈에 보이는 상처가 없고 붉은 피가 흐르지도 않기 때문이다. 그러나 정신적 문제로 인해 우울과 좌절에서 헤어나지 못하고, 결국에는 일상을 괴롭게 살아가는 사람이 적지 않다. 정말로 다행인 것은 우리의 트라우마와 상처를 회복시켜줄 수 있는 매우 훌륭한 '보험'이자 '최고의 명의'가 있다. 바로 그것이 글쓰기이다.

그렇다면 글쓰기가 도대체 어떻게 내면의 상처를 치유한다는 것일까?

글쓰기가 가진 위대한 힘의 첫 출발점은 바로 '인정과 수용'이다. 지금 나의 상태를 인정하고, 받아들이고, 있는 그대로 수용하는 것은 모든 정신적 치유의 첫 번째 단계이다. 대개의 사람은 원하지 않는 어떤 일에 부닥치게 되면 극도의 혼란함 속에서 불안에 떨게 되고, 정신적으로 피폐해지는 상태에 처하게 된다. 그리고 이러한 상태가 계속되면 그때부터는 행복감을 느낄 수 없는 우울증으로 접어든다. 여기에 바로 '인정과 수용'의 중요성이 대두된다. 예를 들어보자. 가족들과 편안하게 살던 집이 갑자기 자연재해로 인해 무너져 버렸다. 아마도 망연자실 그 자체일 것이다. 그리고 한동안 이들 가족은 '왜 우리에게 이런 일이 생겼을까?', '이런 건 너무 부당하고 억울해'라는 생각이 든다. 하지만 계속해서 이런 생각만 하고 있다면, 다음 단계의 행동으로 나아갈 수가 없다. 그저 거리에 주저앉아 눈물만 흘릴 뿐이다. 이 상태에서 만약 '인정과 수용'을 하게 되면 서서히 변화가 시작된다.

"그래, 억울한 건 억울한 것이고, 내 집이 무너진 건 무너진 거야. 이제 와서 뭘 어떻게 하겠어. 누구를 탓할 수는 없지만, 이게 나의 현실이야. 자, 그럼 이제 어떻게 살아야 할까? 이제 어

떻게 해야 과거의 안락한 집을 다시 꾸밀 수 있을까?"

이렇게 인정과 수용을 하는 순간, 이제 사람은 '새로운 발전의 의지'를 느끼게 된다. 상황의 변화를 강하게 원하고, 더 나은 가족의 미래를 찾기 위한 노력을 하기 시작한다는 점이다.

암 환자들에게 효과가 있는 글쓰기

글쓰기는 바로 깊은 심리적 상처에서 인정과 수용의 단계로 넘어가게 해주는 매우 훌륭한 방법이다. 자신의 현재 감정을 있는 그대로 적어보고, 나의 상황을 글로 표현해본다는 것은 자신을 객관화시키는 작업이다. '상처에 아파하고, 슬픔이 가득한 내가 바라보는 나'가 아니라 '누군가가 외부에서 바라보는 나'가 된다. 그리고 이렇게 자신을 객관화시키는 과정에서 사람은 좀 더 중립적인 입장에서 나의 상황을 파악하게 되고 좀 더 빠르게 인정과 수용을 하게 된다.

더불어 이러한 과정이 진행되면서 매우 중요한 '자기 위로'가 시작된다. 사실 상처를 빠르게 회복하기 위해서는 자신의 문제를 누군가에게 고백해야만 한다. 슬픔이 가득한 사람이 부모나 친구에게 이야기를 털어놓으면서 한참 동안 울고 나면 마음

이 후련해짐을 느낀다. 그리고 마음이 조금 더 가벼워지면서 다시 새로운 의지를 다지게 된다. 그런데 여기에서의 문제는 설사 부모에게도, 친구에게도 도저히 말하지 못하는 것이 있다는 점이다. 심지어 정신과 의사에게 말을 하려고 해도 어쨌든 그 역시 '타인'이기 때문에 원하는 만큼의 충분한 고백을 하기 힘들다. 하지만 스스로 글을 쓰게 되면 완벽에 가까운 솔직한 고백을 할 수 있으며, 또 순도 100%의 자기 위로를 할 수 있다. 친구나 부모님이 어떻게 생각할지 눈치 볼 필요가 없다. 거기다가 나는 언제나 나의 편이기 때문에 그 어떤 말을 하더라도 자신을 스스로 용서하게 된다. 즉, '무조건적인 공감'이라는 최고의 치유 작용이 발생한다는 이야기다.

이러한 심리적인 치유의 과정을 실제 암 환자들을 대상으로 실험한 적이 있다. 암 환자들은 가장 고통스러운 상황에 처한 사람들이다. 자신이 죽어가고 있다는 사실, 언제 죽을지 모른다는 두려움, 그리고 사랑하는 가족과 작별을 해야 한다는 점은 큰 슬픔으로 다가온다. 따라서 만약 그들이 글쓰기를 통해 일정한 효과를 보았다면, 암에 걸리지 않은 일반인들에게도 분명한 효과가 있을 것이다.

지난 2007년 미국 대나 파터 암연구소의 수전 바우어우 박사는 유방암 환자들에게 '두려움이나 원하는 것 등 마음에 있는

모든 것을 제약없이 자연스럽게 쓰라'고 했다. 일주일에 1회씩 30분 정도 글쓰기를 시킨 결과, 암 환자들은 "커다란 정신적인 위안을 받았다", "나의 감정을 훨씬 잘 처리할 수 있게 됐다"는 반응을 보였다. 심지어 "난 글을 못써", "글 쓰는 재주가 없어"라고 말하던 사람들조차 억지로 쓰다 보면 그 효과를 스스로 느꼈다고 한다. 특히 많은 환자가 글을 쓰고 난 후 '난 ○○○을 깨달았다'거나 '나는 ○○○을 이해한다'라는 말을 자주 사용했다고 한다. 이러한 표현들은 인정과 수용의 마음을 나타내주는 말이며 새로운 의지를 다지게끔 하는 출발의 언어이다.

그러면 치유하는 글쓰기의 구체적 방법들에는 어떤 것이 있을까?

첫 번째 원칙은 '그냥 있는 그대로, 완벽하게 솔직한 마음을 고백해야 한다'는 점이다. 어차피 이 글은 남에게 보여지는 글도 아니고, 오로지 혼자 쓰고, 혼자 보는 것으로 끝을 내는 글쓰기인 만큼, 그 어떤 제3자의 시선에도 얽매이지 않고 솔직하게 써야 한다. 느껴지는 감정을 있는 그대로 서술하며, 일부러 과장하지도 말고, 축소하려고 해서도 안 된다. 특히 자신의 감정을 축소하기 시작하면 올바로 자신의 상처를 들여다볼 수 없다.

문장이나 문법에 얽매일 필요도 전혀 없다. 누군가에게 검증받을 글이 아니기 때문에 굳이 그런 것들을 염두에 두고 쓸 필

요는 없다. 또 '이 글을 통해 내가 뭔가를 얻을 수 있을 거야'라는 기대도 굳이 할 필요는 없다. 물론 글쓰기는 반드시 그에 걸맞은 효과를 주지만, 그것을 기대하고 글을 쓰는 것과 그렇지 않고 자연스럽게 글을 쓰다가 그 기대하는 바가 나에게 다가오는 일은 다르다. 과도한 기대는 글쓰기 자체를 방해하는 역할을 하기 때문이다.

상처가 치유되지 않으면 그 고통은 평생 자신을 괴롭힌다. 글쓰기를 통해서 고백하고, 인정하고, 수용하고 공감해보자. 그것이 수술의 과정이 되고, 내 몸에 좋은 약을 투여하는 습관이 된다. 그리고 이 과정은 반드시 나의 상처를 서서히, 하지만 확실하게 치유하는 결과를 낳을 것이다.

새	로	운		나			

원하지 않는
나쁜 습관의 변화

사람은 누구에게나 일정한 습관이 있는데, 그 습관이 자신에게 도움을 주기도 하고, 부정적인 영향을 미치기도 한다. 예를 들어 매일 운동하는 습관이라면 그것으로 몸과 마음이 활력을 얻을 수 있다. 하지만 자신의 습관임에도 불구하고 벗어나고 싶은 것도 있다. 술이나 담배 등의 특정 물질에 중독될 수도 있고, 나 자신이나 타인을 바라보는 습관화된 시선으로 후회나 자책을 하기도 한다. 또 먹는 것에 대한 습관 때문에 비만이 유발될 수도 있다. 문제는 이러한 습관에서 벗어나는 일이 매우 힘들다는 점이다. 그 이유는 습관에 일종의 '관성'이라는 것이 있기 때문이다. 한번 하게 되면 계속해야만 하는 성질이다. 이러한 관성을 멈추

고 습관을 바꾸기 위해서도 글쓰기는 매우 효과적인 수단이 될 수 있다.

습관에서 생각이 사라진 이유

2006년 듀크대학교에서는 습관에 관해 연구한 후 이런 결론을 내렸다.

'매일 우리가 수행하는 행동의 40%는 실제의 결정이 아닌 습관이다.'

바로 여기에서 습관의 독특한 성질 하나를 발견할 수 있다. 우리가 무엇인가를 결정하기 위해서는 보통 '생각'이라는 것을 하게 된다. 전후 사정을 돌아보기도 하고, 경제적인 이득을 따져보기도 한다. 바로 이런 것들이 '생각'이다. 그런데 습관에는 이런 '생각'이라는 것이 존재하지 않는다. 우리에게 너무 익숙해서 생각할 필요 자체가 없기 때문이다. 늘 아침에 운동하는 습관을 지닌 사람은 특별한 경우가 아니라면 그냥 자동적으로 운동을 하러 나갈 뿐, 매일 아침 '오늘 운동을 해야 하나, 말아야 하나'라고 생각하지 않는다. 우리가 하는 습관을 되돌아보면 대부분이 이렇다. 생각 이전에 몸이 먼저 반응하고 행동하게 되는

것이 바로 습관이다.

생각이라는 것이 존재하지 않는 이런 독특한 환경이 만들어지게 된 것은 바로 우리 뇌의 작용 때문이다. 뇌는 인체에서 가장 많은 에너지를 사용하기 때문에 어떻게 해서든 그 에너지를 줄이고 축적하기 위해서 생각을 최소화하려고 한다. 그래서 간단한 것들, 혹은 익숙한 것에 관해서는 아예 생각이 없어도 할 수 있는 자동적인 시스템을 만들어 놓았고, 그것이 바로 '습관'이라고 하는 것이다. 따라서 좋은 습관이든 나쁜 습관이든, 그것은 인간이 뇌에 사용되는 에너지를 줄이는 과정에서 생겨난다.

우리가 습관을 바꿀 수 있는 비밀은 바로 여기에 있다. '생각이 없이도 자동 수행되던 습관'에 브레이크를 걸기 위해서는 여기에 다시 '생각'을 개입시켜야 한다. 예를 들어 승용차의 운전대만 잡으면 습관적으로 과속하는 사람이 있다고 해보자. 이때 그 사람은 아무런 생각이 없는 상태가 되며, 계속해서 하던 데로 과속하게 된다. 그런데 만약 이 상태에서 옆에 있는 누군가가 과속의 상태를 알려주고, 다가올 위험을 경고해준다면 어떨까? 이렇게 되면 운전자는 '아, 맞다. 내가 지금 과속을 하고 있지?'라며 '생각'이라는 것을 하게 되고 의식적으로 과속을 하지 않으려고 주의를 기울이게 된다. 실제로 과거에 과속 때문에 큰 사고를 당했던 사람은 더 이상 과속을 하지 않는다. 이렇게 습

관이 바뀐 이유는 과거의 사고가 머리에 남아 생각의 형태로 존재하고, 그 생각이 끊임없이 자신에게 경고하면서 습관이 바뀌게 되는 것이다.

습관을 바꾸는 글쓰기의 역할은 바로 여기에서 시작된다. 예를 들어 내가 원치 않는 나쁜 습관이 있다고 해보자. 보통 그것에서 벗어나기 위해서 '아, 그거 하면 안 되는데', '내가 또 실수했군. 다음에는 그러지 말아야지'라는 후회와 다짐을 하긴 하지만, 또 어김없이 그 순간이 되면 습관적으로 같은 행동을 반복하게 된다. 잠시의 후회와 순간적인 다짐은 지속성이 없고, 모조리 휘발되어버리고 만다. 따라서 후회와 다짐만으로 습관을 바꾸는 것은 매우 어려운 일이다. 앞에서 언급했듯이, 자신에게 계속해서 경고해줄 수 있는 '견고한 생각'이 필요하다.

점점 강해지는 생각의 힘

자신이 고치고 싶은 나쁜 습관에 대한 집중적인 글쓰기는 '생각'이라는 것을 머리에 단단하게 남게 하고 나쁜 습관을 반복하려는 순간 개입하며 경고하게 된다. 예를 들어 인스턴트 음식에서 벗어나지 못하는 사람이 있다고 해보자. 반드시 버리고 싶

은 습관이기는 하지만, 매번 다짐과 후회만으로는 벗어나지 못하고 있다. 이런 사람이 만약 매일 30분 정도씩 인스턴트 음식에 관한 글을 써본다고 해보자. 그 주제는 다음과 같다.

- 나는 왜 자꾸 인스턴트 음식을 먹으려고 할까?

- 인스턴트 음식이 몸에 나쁜 이유는 뭐지?

- 나는 언제 인스턴트 음식이 먹고 싶고, 그것에 벗어나려면 어떻게 해야 할까?

- 이런 음식에 포함된 화학첨가물은 구체적으로 어떤 것이 있으며, 인체에 어떤 작용을 할까?

- 인스턴트 음식을 먹은 후 나의 몸 상태(피부, 활력, 대소변)는 어떻게 변했지?

- TV에서 연예인들이 인스턴트 음식을 먹는 장면이 나오면 나는 어떤 생각을 해야 할까?

- 지금 내 앞에 인스턴트 음식이 있을 때 나는 어떻게 행동하면 될까?

- 어제 인스턴트 음식을 조금 먹은 나를 칭찬해주자. 내일 조금 더 줄이려면 어떻게 해야 할까?

- 인스턴트 음식에서 벗어난 나를 계속 상상해보자. 나는 어떤 기분, 어떤 몸 상태가 될 수 있을까?

매일 매일 이러한 주제들에 대해 글을 쓰게 되면 이 내용은 이제 나의 확고한 '생각'이 되어버린다. 그리고 인스턴트 음식을 보는 순간, 내가 썼던 글과 생각들이 드디어 본격적으로 개입하기 시작하고 경고를 보내게 된다. 아는 것이 많아지면, 그 내부를 세세하게 들여다볼 수 있게 되고, 그 부작용도 함께 알아가게 된다. 이렇듯, 생각이 개입하고, 지식이 쌓이고, 계속 경고를 받게 되면 드디어 나는 나쁜 습관에 조금씩 브레이크를 걸 수 있게 된다. 물론 처음부터 완전히 인스턴트 음식에서 벗어나기는 힘들 것이다. 하지만 강렬하게 끌려 그런 음식을 먹으면서도 조금씩 자책감이 생기기 시작하고, '내가 이래서는 안 되는데'라는 마음이 자리를 잡는다. 하지만 그럼에도 불구하고 계속 일주일, 이주일 동안 버리고 싶은 나쁜 습관에 관해 글을 쓰면 쓸수록 그 생각의 힘, 지식의 힘은 더욱 강해지고, 결국에는 습관적으로 하던 행동을 상당히 제어할 수 있게 된다.

과학적인 이미지 트레이닝의 실천

특히 무엇보다 중요한 것 한가지는 바로 '나쁜 습관에서 벗어난 나를 상상하는 일'이다. 이것을 '이미지 트레이닝'이라고

부른다. 실제 많은 스포츠 선수들이 100여 년 전부터 사용했던 방법으로서, 스스로 새로운 경험을 창조함으로써 자신의 마인드를 바꾸는 매우 강력한 방법의 하나다. 이러한 이미지를 창조해내는 데 있어서 글쓰기는 아주 구체적이고, 현실적인 도움을 주며, 또 그것이 물리적인 글자의 형태로 남아 있기 때문에 견고하게 내 머릿속에 각인이 된다. 따라서 특정 상황에 놓였을 때 자신을 통제하는 매우 훌륭한 수단이 되어 준다.

흔히 글쓰기는 '나의 생각과 마음, 지식을 표현하는 것'이라고 생각한다. 하지만 또 다른 한편에서 글로 썼던 것들은 나의 머리와 마음에 남아 나를 관리하고 제어하는 능력을 심어준다. 원치 않던 습관에서 벗어나고 싶다면 이제 그것을 글로 써야 한다. 매일 꾸준하게 그 습관이 왜 나쁜지, 어떻게 고칠 수 있는지를 스스로 생각해내다 보면 어느덧 생각의 힘, 지식의 파워가 강해져 충분히, 그리고 즐겁게 자신을 제어할 수 있는 능력이 생길 것이다.

| | | 새 | 로 | 운 | | 인 | 생 | | | |

논리적인 사고의
발전

평범한 일상을 살아가는 사람들에게 '논리력'이라는 것은 크게 중요하지 않을 수도 있다. 논쟁을 직업으로 삼는 것도 아니고, 더구나 일상적인 대화를 주로 한다면 논리력이 크게 필요하지 않을 수도 있기 때문이다. 하지만 때로 이런 말을 들을 때면 기분이 상하는 일은 어쩔 수 없다.

"그게 말이 돼?"

"그건 말이 안 되잖아요!"

분명 '말'을 하면서도 '말이 안 된다'고 하는 것은 바로 논리력에 관해 지적하는 일이다. 자녀나 배우자에게 이런 이야기를 들을 수도 있고, 친구들이 이런 반응을 보일 수도 있다. 여기에

서 알 수 있는 한 가지는, 논리력이 떨어지면 무시를 당하는 경우가 많다는 점이다.

논리적이어서 얻는 장점들

우리나라는 대학에 입학하기 위해서 논술시험을 쳐야 하지만, 외국 대학 입학에서도 에세이는 당락의 결정적인 기준이 되곤 한다. 에세이의 평가 기준은 여러 가지 있겠지만, 절대로 빠질 수 없는 것이 '얼마나 논리적으로 썼는가?'이다. 따라서 논리력이 뛰어난 학생이라면 대학 입학이 훨씬 수월해진다.

논리력이 강한 사람은 사회적으로도 많은 대우를 받는다. 친교 모임에서도 논리적으로 말하는 사람에게는 많은 사람이 수긍하고 그의 말을 따르고 때로 리더가 되곤 한다. 직장에서도 논리적인 사람은 당연히 실력이 있는 것으로 평가받고, 승진에도 도움이 된다. 또 자녀교육에서도 훨씬 수월할 수 있다. 아이들과의 소통에서 부모가 논리적으로 말하게 되면 아이들도 수긍할 수밖에 없기 때문이다. 물론 자녀교육이 논리만으로 되는 것은 아니지만, 논리도 제대로 되지 않으면 더욱 힘든 것은 사실이다.

논리력을 발전시키는 가장 중요한 기초는 독서이다. 사람은 책을 읽으면서 타인의 논리를 배우고 거기에서 조금씩 자신의 생각을 대입해 보면서 논리력을 쌓아간다. 하지만 이것은 그저 학습과 모방의 단계일 뿐 독서만으로 수준 높은 논리력을 완성하기는 힘들다. 다른 사람이 사냥하는 모습을 아무리 많이 봐도 정작 그것만으로 사냥을 잘 할 수 있는 탁월한 능력이 키워지지 않는 것과 마찬가지다.

독서를 넘어서 논리력을 키우는 매우 두 가지 중요한 방법이 있다. 하나는 토론이며, 또 하나는 글쓰기다. 그런데 이 두 가지 방법 사이에는 매우 중요한 차이가 있다. 토론은 상대방이 있어야 하며, 또 서로의 논리력이 엇비슷해야지만 더욱 분발해서 자신의 논리력을 키울 수 있다. 만약 자신이 도저히 상대도 할 수 없을 정도라면 포기하는 방법밖에 없고, 반대로 상대방의 논리력이 너무 형편없으면 제대로 토론 자체를 하기 힘들기 때문이다. 거기다가 토론은 어느 정도의 승패가 갈리기 때문에 논리적으로 밀리게 되면 일단 기분이 나쁘게 되고, 그 결과 정반대로 '내 주장이 다 옳아'라는 쓸데없는 고집을 키울 수도 있다. 반면 글쓰기는 혼자서 하는 작업이기 때문에 상대의 존재가 필요 없고, 기분이 상할 일도 없다. 따라서 독서와 결합해 매일 꾸준하게 글을 쓴다면 조금씩 자신의 논리력을 발전시킬 수 있다.

미국 하버드 대학교에서는 에세이 성적에서 상당한 점수를 따고 들어온 학생들에게조차 다시 처음부터 글쓰기를 가르치며, 세계 최고의 컨설팅 회사인 맥킨지에서도 일단 입사를 하게 되면 그때부터 다시 6개월간 집중적으로 글쓰기 훈련을 시킨다. 이런 사례들은 글쓰기 교육이 논리적인 사고를 발전시키는데에 얼마나 중요한 역할을 하는지 잘 보여주고 있다.

모순을 검토하고 허점을 살피는 일

논리력을 키우는 데에 있어서 글쓰기가 좋은 또 다른 이유는 스스로 자신의 생각과 그것의 표현인 글을 반복적으로 검토할 수 있기 때문이다. 입으로 하는 말은 내뱉는 순간 사라지기 때문에 반복적으로 검토하는 것은 불가능하다. 따라서 자신의 생각을 글로 표현해 놓고, 계속해서 검토할 수 있기 때문에 논리력을 키우는 데에 도움이 된다. 내가 쓴 글을 누군가가 읽는다고 생각하게 되면 '혹시 상대방이 내 글에 반박하지는 않을까?'라는 생각을 하게 된다. 따라서 계속 상대방의 입장에서 내 글을 읽으면서 객관성을 확보하기 위해 노력하게 된다. 논리의 허점이 있지 않은지 다시 살피게 되고, 모순적인 내용이 포함된

것은 아닌지 검토할 수가 있다. 또한 글이라는 것은 그저 자신의 생각을 평이하게 풀어놓는 것이 아니다. 흥미를 자극해야 하고, 관심을 끌면서도 글이 읽힐 수 있도록 잘 이끌어 가야 한다. 바로 이러한 과정을 스스로 구성하는 것 자체에 이미 논리력이 필요하다.

더 나아가 글을 논리적으로 잘 쓰는 사람은 말도 논리적으로 할 수 있게 된다. 계속되는 훈련으로 생각을 논리적으로 가다듬게 되면, 말을 할 때도 그 능력이 고스란히 활용된다. 하지만 반대로 말을 잘한다고 해서 글을 잘 쓰지는 못한다. 글은 말과는 다른 구조이기 때문에 말 잘하는 능력이 글 잘 쓰는 능력으로 이어지지 않는다.

마지막으로 논리력이 강한 사람은 이 세상의 사건과 사물을 해석할 때도 논리적일 수밖에 없다. 따라서 더 현실적인 대처 방법을 생각해내고, 그에 잘 응대함으로써 자신의 삶을 더욱 지혜롭게 관리하면서 풍요롭게 살아갈 수 있게 된다.

		새	로	운		관	계			

뛰어난 메시지의 구성

우리의 하루는 끊임없는 의사소통으로 이루어져 있다. 회사에 출근해서 하는 회의도 의사소통이며, 이메일을 쓰거나, 문자 메시지를 보내는 것도 모두 의사소통이다. 퇴근 후에 친구와 차를 한잔할 때도 끊임없는 의사소통을 하고 있다. 따라서 의사소통의 기술은 일을 효율적으로 할 수 있게 해주고, 인간관계를 잘 이어나갈 수 있도록 도와준다. 그런데 의사소통을 잘하는 사람들에게는 하나의 특징이 있다. 그것은 바로 설득력이 매우 강하다는 점이다. 그들이 설득을 잘하는 것은 논리적으로 말을 잘하는 훈련도 되어 있겠지만, 중요한 것은 '메시지'를 잘 구성한다는 점이다. 글쓰기는 이리한 메시지 구성을 훈련할 수 있는 최적의 방

법 중 하나이다.

뛰어난 의사소통의 비밀

'메시지'라고 하면 좀 특별하고, 거창한 무엇인가로 생각하는 경우가 많다. 예를 들어 '복귀한 정치인의 메시지'라든가, '예술가가 던지는 통찰의 메시지'라는 말이 사용된다. 또 뉴스에 '북한 김정은 위원장의 메시지는 무엇일까?'라는 기사도 실리곤 해서, 마치 매우 심오한 무엇인가를 메시지로 생각할 수 있다. 하지만 사실 메시지는 누구나 만들어내고, 누구나 전할 수 있는 매우 일상적인 것이다.

사전적 의미에서의 메시지는 ▲어떤 사실을 알리거나 주장하거나 경고하기 위해서 보내는 전언 ▲문예 작품이 담고 있는 교훈이나 의도 ▲언어나 기호에 의해서 전달되는 정보 내용이다. 이렇게 본다면 아침에 자녀를 깨우는 부모의 말조차도 하나의 메시지가 된다. '더 자면 하루의 스케줄이 망가진다'는 경고와 함께 '오늘 해야 할 일을 시작하라'는 전언이기 때문이다. 친구의 연애 고민에 대해 나름의 생각을 정리해 말해주는 것 역시 메시지다. 그 안에는 연애에 대한 자신의 생각, 교훈, 의도가 담

겨 있으며, 정보와 경고도 담겨 있을 수가 있다. 결국 이렇게 본다면 우리의 모든 하루는 누군가에게 메시지를 보내거나, 누군가가 나에게 보낸 메시지를 해석하고 이행하는 일이기도 하다.

그런데 중요한 점은 같은 메시지라도 어떻게 구성하느냐에 따라서 그 메시지가 받아들여지는 정도, 즉 설득력이 달라진다는 점이다. 예를 들어 식당에 들어가 보면 그저 메뉴판만 덩그러니 있는 곳도 있지만, 사방의 벽면에 자신의 주메뉴에 대한 설명을 써 놓은 곳이 있다. '임금님에게 진상되던 귀한 음식'이라거나 혹은 '혈액순환을 좋게 한다'거나 '숙취 해소 능력이 과학적으로 검증되었다'는 등등의 문구가 그것이다.

밥은 배가 고플 때 먹는 것이기는 하지만, 기왕이면 '내가 먹는 음식이 옛날 임금님도 먹었다'라거나 혹은 '혈액순환도 좋아지겠어'라고 생각하면 같은 메뉴를 시켜도 훨씬 맛있게 느껴지거나 혹은 약간 비싸더라도 흔쾌하게 메뉴를 주문하게 된다. 바로 이러한 것이 메시지가 가지고 있는 설득력의 한 종류이다.

회사에서도 팀장이 어떤 메시지를 던지느냐에 따라 팀원들의 행동이 달라진다. 단순히 '힘들겠지만 오늘도 열심히 일합시다'라는 차원의 이야기라면 큰 감흥이 없다. 누구나 다 아는 이야기를 또 한 번 반복하는 것에 불과하기 때문이다. 하지만 '오늘 하루도 덤으로 월급까지 받으면서 열심히 일하면서 성장해

봅시다'라는 메시지를 던진다면 일을 해도 매우 기분 좋게 할 수 있다.

늘 고생하는 택배 기사에게 고마운 마음을 표현하고 싶어 문 앞에 메모를 남긴다고 해보자. '늘 고생해주셔서 감사합니다'와 같은 평범한 메시지를 쓸 수도 있지만, 허리 통증에 좋은 스트레칭 자세를 그려주면서 '이렇게 자주 운동하면 허리가 건강해진 데요. 오늘도 감사합니다'와 같은 메시지를 준다면 어떨까? 택배 기사의 입장에서는 자신의 허리까지 생각해주는 마음에 더욱 고마움을 느낄 것이다.

관점을 달리하는 것, 메시지

메시지의 힘은 결국 사람을 움직이는 힘이다. 회의할 때도, 자녀와 대화를 할 때도, 거래처와 소통을 할 때도 그저 같은 말을 평범하게 하는 것이 아니라, 보다 특별한 메시지로 만들게 되면 훨씬 빨리 상대방의 동의를 얻어내거나, 내 편으로 만들 수 있게 된다. 메시지 구성 능력을 가진다는 것은 곧 내 삶의 차원을 한 단계 더 높이는 방법이다. 주어진 일을 술술 풀어나갈 수 있고, 주변 사람들 사이에서도 관심을 받을 수 있다. '저 사람

이 하는 말은 뭔가 좀 특별해'라는 반응이 있다면, 당신에 관한 호의가 커졌다는 의미이기 때문이다.

그런데 이런 일상에서의 메시지 구성 능력을 높이기 위해서는 어떻게 해야 할까? 여러 방법이 있겠지만, 글쓰기는 이런 메시지를 만들기 위한 매우 효과적인 방법이다. 만약 내가 A4용지 한 장의 글을 쓴다면, 그것 자체가 세상에 던지는 하나의 메시지가 된다. 거기에는 내가 알고 있는 지식과 정보가 담겨 있고, 내 감성과 스타일이 녹아있으며, 결정적으로 상대방에게 설득하려고 하는 무언가가 담겨 있다. 또한 글을 쓰면서 늘 새로운 표현법을 생각하다 보니, 일상에서 메시지를 구성할 때도 새로운 표현을 할 수 있게 된다. 또 좋은 메시지란 '관점을 달리하는 메시지'이다. 남들이 생각하지 못한 면을 들춰내 조명함으로써 신선한 감동을 주어야 한다. 글을 쓰면서 이런 방법을 훈련하다 보면 어느덧 자신에게 매우 익숙한 방법이 되어 말을 할 때도 자연스럽게 이 능력이 묻어 나오게 되고 남들에게 더욱 특별한 메시지를 전달할 수 있게 된다.

이러한 훈련과 능력은 최종적으로 창의력의 한 부분을 구성한다. 사실 성인이 되어 특정한 직업을 가지게 되면 우리는 늘 반복적인 행동과 생각을 하는 경우가 많다. 특별히 창의성이 필요한 직업이 아니라면 일상은 늘 거기서 거기인 경우가 흔하다.

하지만 글을 쓰는 것, 메시지를 구성하는 것은 오로지 나만의 온전한 창의력이 발휘되는 것이며, 그 결과물이 사람들에게 신선한 감동을 준다면 이는 적지 않은 성취감도 안겨준다.

우리가 매일 매일 가슴 벅차게 창의적인 삶을 살 수는 없지만, 최소한 글쓰기를 꾸준히 하고, 그것을 토대로 일상의 메시지를 잘 구성해낼 수 있다면 그것이 삶의 또 다른 행복이고 새로운 인생을 살아가는 더 나은 방법이 되어 줄 것이다.

| | | 새 | 로 | 운 | | 인 | 생 | | | |

최초로 시도하는
세계관의 확장

세상의 모든 사람은 단 한 명도 예외 없이 자신만의 '세계관'이라는 것을 가지고 있다. 세상을 바라보는 관점, 마음의 자세를 좌우하는 근본적인 틀이라고 할 수 있다. 이 세계관은 성장기를 거치면서 형성되며, 성인이 된 후 얻게 되는 지식과 경험이 합쳐져서 만들어지게 된다. 그런데 이 세계관은 워낙 근본적인 것이기 때문에 한 번 고착되면 잘 바뀌지 않는 경향이 있다. 만약 자신이 의도적인 노력을 기울이지 않으면 이제까지 살아온 방식대로 살아가고, 또 앞으로도 그렇게 살 수밖에 없다. 그러나 이미 굳어진 세계관만으로 세상을 살아가기에는 다소 아쉬운 면이 있다. 여기에는 세상을 바라보는 유연성이 존재하지 않으며, 타인에 대

한 더 확장된 이해가 힘들기 때문이다. 자신이 가진 세계관의 변화, 그리고 지적 수준의 향상을 위해서는 독서와 함께 글쓰기가 큰 도움을 줄 수 있다.

남들은 보지 못하는 것

지난 2016년 미국 존스홉킨스대학교 연구진은 <실험심리학 저널>이라는 학회지에 한 연구 결과를 발표했다. 이는 전문가와 일반인들 사이의 인지능력에 관한 연구였다. 복잡한 연구 과정을 제외하고 결론만 살펴보자. 당시 실험에 참여했던 로버트 와일리 교수는 이렇게 말했다.

"특정 물체나 분야에 대해 많이 알게 되면 일반인의 눈에 복잡해 보이는 것도 단순명쾌하게 인지할 수 있다. (…) 전문지식은 사물·사안을 인지하는 방법도 변화시킨다. 뭔가를 전문적으로 안다는 것은 남들은 보지 못하는 부분을 파악하는 것은 물론 시각적인 측면을 비롯해 사안의 핵심을 파악할 수 있는 능력도 갖추게 된다."

만약 우리가 좀 더 세계관을 확장하고 지적 수준을 높인다면, 단 한 번만 살아가는 우리의 삶에서 남들이 보지 못하는 가

치를 찾아내고, 남들이 느끼지 못하는 것들까지 내 것으로 만들어 낼 수 있다. 아는 만큼 보이는 법이고, 또 그렇게 보이는 만큼 더 많은 것을 알게 된다. 동양고전에도 이런 말이 있다.

'시이불견 청이불문(視而不見 聽而不聞)'

보기는 하지만 보이지 않고, 듣기는 하지만 들리지 않는다는 의미이다.

바로 이런 점 때문에 오늘도 수많은 사람이 독서를 통해 새로운 지식을 습득하고 자신만의 통찰을 만들어나간다. 그런데 독서라는 것은 분명 세계관의 확장과 지식의 습득을 가능케 하지만, 여기에서 한 걸음 더 나아가야 할 필요성이 있고, 바로 그것이 글쓰기이다.

예를 들어보자. 우리는 언제든 잘 차려진 음식을 맛볼 수 있다. 섬세한 요리 솜씨에 감탄하고, 입을 황홀하게 하는 맛에 또 한 번 감탄한다. 물론 이것만으로도 우리는 충분히 요리의 세계를 즐길 수 있으며, 행복해질 수가 있다. 그런데 만약 여기에서 한 걸음 더 들어가 자신이 직접 요리를 만들어보면 어떨까? 아마도 그냥 주어진 요리를 맛보는 것과는 또 다른 차원이 펼쳐진다. 각각의 산지에서 조달되는 원재료도 평가해볼 수 있고, 요리의 과정에서 맛이 어떻게 변화되는지도 미세하게 알 수 있다. 이렇게 요리를 직접 하는 차원과 그저 단순히 요리를 맛보는 차원은

완전히 다르다. 더 큰 성취감을 느끼고, 더 큰 매력을 알게 된다.

직접 밥상을 차리는 즐거움

독서와 글쓰기는 바로 이러한 차이다. 독서는 잘 차려진 밥상을 맛보는 일이고, 글쓰기는 직접 밥상을 차리는 일이다. 글쓰기의 과정에서 우리는 수많은 지식과 정보를 찾아보게 되고, 평가하고, 나의 글에 쓸 수 있는 것인지 아닌지를 판단하게 된다. 또 내 글의 품격을 더욱 높이기 위한 연구를 하다 보면 심리학을 배울 수도 있고, 과학의 기본적 원리도 깨칠 수 있다. 또 예술의 한 자락도 알게 되고, 신화를 배우며 삶의 원리를 깨우칠 수도 있다. 한마디로 글쓰기는 세계관과 지적 수준의 확장을 위한 가장 수준이 높은 차원의 행위, 종합적인 사고 행위라고 할 수 있다.

이렇게 세계관과 지적 수준이 확장되는 단계가 되면 타인을 이해하는 방법 역시 다양해진다. 상대방의 현재 심리와 정서 상태를 잘 파악할 수 있게 되고, 인생의 목표와 지향점을 알게 되고, 과거의 상처를 이해할 수 있게 된다. 만약 문제가 생겨도 상대방을 일방적으로 비난하지 않고 더 여유롭게 받아들일 수 있

게 되면서 인간관계도 개선되는 효과가 있다.

글쓰기를 통해서 얻게 되는 또 하나의 중요한 능력 한 가지는 세상에 대한 유연한 해석을 할 수 있다는 점이다. 이것을 전문적으로는 '인지적 유연성'이라고 한다. 여러 가지 지식을 넘나들면서 깊이 이해하고 있으면, 어떤 상황이 닥쳤을 때 매우 탄력적이고 유연하게 대처할 수 있게 된다. 만약 자신에게 곤란한 문제가 닥치거나 갑작스럽게 힘든 일이 생긴다고 하더라도, 그간 자신이 배워왔던 여러 지식의 범주를 오가면서 다양하게 해석할 수 있게 된다. 이러한 해석 속에서 자신은 특정 고정관념이나 편견에 얽매이지 않고 유연하게 대처할 수 있다. 글쓰기가 결국은 자신의 삶에 있어서 자기 계발의 역할을 한다는 이야기다.

또 다양한 지식을 알고 있기 때문에 타인과 대화할 때도 다방면에서 공감대를 형성하며 참여할 수 있다. 예를 들어 상대방은 서양화를 전공한 사람인데, 나는 컴퓨터 프로그래머라고 해보자. 물론 내가 전문적인 수준에서 서양화를 전공한 사람과 대화할 수는 없겠지만, 최소한의 지식이 있다면 상대방도 당신에게 호의를 가질 가능성이 매우 크다. 누구나 하는 일상적인 대화에서 '조금만 더' 깊이 있는 대화만으로도 교류의 폭은 훨씬 넓어지게 된다.

의식적인 독서와 책 쓰기는 자신도 모르게 형성되어왔던 나

의 세계관에 생애 처음으로 의미 있는 변화를 시도하는 일이다. 이러한 시도를 꾸준하게 할 수 있다면, 내 삶의 가치와 관계의 수준마저 바뀔 수 있으며 더 나아가 매일 자신을 보다 아름답게 가꿔나갈 수 있을 것이다.

| | | 새 | 로 | 운 | | 관 | 계 | | | |

나만의 콘텐츠를
만드는 능력

'무(無)에서 유(有)를 창조한다'는 말은 아무것도 없는 상태에서 시작해 무엇인가 대단한 일을 성취했을 때 쓰는 말이다. 그런데 글쓰기도 일견 이렇게 보이는 면이 없지 않다. 아무것도 없는 하얀 백지 위에 자신의 생각을 채워나가면서 한편의 글을 완성해나가는 일이기 때문이다. 하지만 사실 글쓰기는 더욱 정확하게 '유(有)에서 유(有)를 창조하는 일'이다. 나의 경험, 독서로 얻은 간접 지식, 나의 생각과 느낌이라는 재료들을 가지고 새롭게 변형시켜 또 다른 유(有)라고 할 수 있는 '나의 글'을 만들어내기 때문이다. 그런데 유(有)에서 유(有)가 탄생하려면 매우 독특한 한 가지 과정을 거쳐야 한다. 바로 '편집'이다. 글쓰기를 하면서 배우

게 되는 이 편집력은 내가 쓴 글을 넘어 내 삶에도 적지 않은 영향력을 미치게 된다.

기-승-전-결의 구조

'글쓰기가 어려워요'라고 말하는 사람들은 대개 이 '편집'이라는 것에 익숙하지 못하기 때문이다. 글이란 자신의 경험과 생각을 주저리주저리 늘어놓는다고 해서 완성되는 것이 아니다. 물론 그것도 한편의 글이라고는 할 수 있지만, 독자에게 보여줄 수 있을 만한 가치를 획득하지 못한다. 따라서 글은 특정한 양식과 패턴에 따라 써야 하는데, 그것이 바로 편집이라고 하는 것이다.

편집을 해보지 않은 사람에게는 다소 어려워 보일 수도 있지만, 사실 우리는 거의 매일 편집을 마주하면서 살아간다. 가장 쉬운 예로 '기(起)—승(承)—전(轉)—결(結)'이라는 것도 편집의 한 방식이다. 드라마나 영화의 도입부에는 평화로운 일상이 펼쳐지다가 이상한 기미가 보이기 시작하고(기), 점점 조금씩 갈등의 요소들이 생겨나고(승), 결국에는 갈등이 폭발하는 순간이 다가오고(전), 그 모든 것이 비극이든 희극이든 마무리를 짓게 된

다(결). 우리가 매일 보거나 듣는 뉴스도 마찬가지다. 기자들은 도입부의 글을 쓰면서 독자의 호기심을 유발하고(기), 문제점을 지적하거나 폭로자를 등장시키며(승), 결정적인 배후를 밝히거나 핵심적인 내용을 제시하고(전), 기사를 마무리하면서 대안을 제시하거나 앞으로의 상황을 예견하기도 한다(결).

그런데 누군가와의 만남도 사실은 이런 비슷한 편집의 구조를 따른다. 처음 만나 바로 심각한 본론부터 꺼내지는 않는다. 서로 가볍게 안부나 가족의 근황을 물어보기도 하고(기), 커피나 차가 나오면서부터 서로에게 들려주고 싶은 이야기를 서서히 꺼내놓다가(승), 결국 본격적으로 하고 싶은 이야기들을 한 후에(전), 대화를 마무리하면서 "그럼 다음에 또 보자"며 자리를 정리한다(결). 사랑과 연예, 그리고 결혼도 이 편집의 구조를 따르고, 더 궁극적으로 한 생명의 탄생과 마무리도 결국 여기에서 크게 벗어나지 않는다. 글을 쓸 때 중요한 부분을 앞에 먼저 제시하는 '두괄식'이나 제일 나중에 제시하는 '미괄식' 역시 하나의 편집이다.

이러한 편집의 기술은 '콘텐츠'라는 것을 만들어 낼 때 필수적인 요소이다. 이제 사람들은 누구나 콘텐츠를 스스로 만드는 시대를 살고 있다. 유튜버는 물론이고 페이스북, 트위터, 인스타그램 역시 모두 콘텐츠이며 여기에는 모두 스토리들이 담겨

있다. 비록 인스타그램의 사진 한 장이라고 하더라도 해시 태그를 통해서 현재의 상태, 자신의 욕망, 세상 사람들에게 던지는 메시지가 촘촘히 담겨 있다.

편집력을 배울 수 있는 글쓰기

따라서 누군가가 즐길 수 있는 콘텐츠를 만들고 싶다면 이 편집의 능력은 핵심적인 능력 중의 하나이다. 더불어 인공지능과 함께 살아가야 하는 우리에게 이 편집력은 기계와 차별화될 수 있는 매우 중요한 능력이다. 한국출판마케팅 한기호 소장은 자신의 저서를 통해 "인공지능 기술이 발달해 편집능력을 갖춘 사람은 살아남는다"고 말한다. 그 이유는 사람은 컴퓨터의 정보 습득 능력을 능가할 수는 없지만, 그것을 배치하는 편집에 있어서는 탁월한 능력을 발휘할 수 있다. 왜냐하면 편집을 하기 위해서는 '자신만의 생각과 입장'이 있어야 하는데, 기계인 인공지능이 '자신만의 생각과 입장'을 갖기는 무척 힘들기 때문이다. 따라서 그는 "모든 것을 종합적으로 판단해 아이디어를 구체적으로 상품으로 내놓을 줄 아는 편집력이야말로 인공지능을 이기는 능력"이라고 말한다.

이러한 편집력을 기르기 위해서 가장 효율적인 훈련의 방법 중 하나가 바로 글쓰기다. 원고나 책은 더할 수 없는 오리지널 콘텐츠이며 여기에는 필수적으로 편집이 개입된다. 다음의 모든 과정이 곧 편집이고, 이것을 수행하는 과정에서 편집의 능력이 효과적으로 배가된다.

- 세상의 수많은 주제 중에서 어떤 것을 선택할 것인가?
- 나의 수많은 경험과 생각 중에서 어떤 것을 선택할 것인가?
- 글을 어떻게 시작할 것인가?
- 시작된 글에 어떤 요소를 더해 끌고 나갈 것인가?
- 최종적으로 내가 제시하려는 결론은 무엇이고, 그것을 어떤 방식으로 표현할 것인가?

위의 내용 중에는 단 하나도 편집이 아닌 것이 없고, 편집을 거치지 않고서는 결코 탄생할 수 없는 것들이다.

만약 우리가 이러한 글쓰기를 통해서 편집력을 기를 수 있다면, 그것은 단순히 나의 글, 나의 책에만 적용되는 것이 아니라는 사실을 알아야 한다. 글에서 배운 편집력은 유튜브를 위한 동영상을 제작할 때도 필요하고, 카페나 블로그를 운영해 나의 고객을 모집할 때도 유용하게 활용된다. 결과적으로 우리는 삶

면서 필요한 모든 콘텐츠의 편집력을 '글쓰기'라는 가장 집약되고, 원형의 형태로 이루어진 행위를 통해서 배우게 된다는 이야기다.

무엇보다 이러한 것들은 모두 나를 둘러싼 새로운 관계를 만들어가는 매우 중요한 일들이다. 나를 보는 지인들의 눈이 달라지고, 내 고객과의 관계가 달라지면 이제껏 없었던 새로운 관계를 확장해 나갈 수 있다. 결국 세상은 사람들에 의해 움직이고 그것으로 발전해 나가게 된다. 나를 더 멋지고 체계적으로, 그리고 흥미롭게 보여주는 일은 분명 새로운 관계를 만들어나가는 데에 큰 도움을 줄 수 있을 것이다.

| | | 새 | 로 | 운 | | 관 | 계 | | | |

전문가로 인정받는
자기 성장

흔히 전문가라고 하면 대체로 학위를 통해 자신을 증명하는 경우가 많다. 박사 학위 정도가 있으면 해당 분야의 전문가로서 인정받을 수 있다. 반면 학위는 없지만, 자신의 분야에서 오랜 경험을 쌓고 그것을 토대로 지식으로 무장한 전문가도 있다. 하지만 이런 후자의 경우는 비록 실질적인 내용 면에서는 전문가이지만, 특정한 학위가 없기 때문에 '전문가'로서의 위상을 얻기가 힘든 면이 있다. 하지만 이럴 때 책을 쓰게 되면, 그 분야에서 매우 훌륭한 전문가로서 인정받게 된다. 또한 특정 분야에서 자신의 지식을 집대성해서 책을 내놓게 되면 그 자체로 스스로 큰 성장을 이뤘다는 성취감을 얻을 수 있게 된다.

세상에 쏘아 올리는 자신의 이름

책을 출간한다는 것은 단순히 글을 쓰고 편집해서 인쇄하는 일이 아니다. 그것은 한 권의 책을 완성할 수 있을 정도의 지식과 정보를 체계화할 수 있는 능력을 의미한다. 또한 그것을 출판사로부터 '검증'을 받는다는 것이 중요하다. 출판사가 출간 제안을 받고 출간을 결정하기까지는 상업성에 대한 판단도 하지만 '과연 이 저자가 책을 낼 수 있을 정도의 전문성이 있는가?'도 함께 판단하게 된다. 단순히 글을 잘 쓴다고, 혹은 경력이 좋다는 이유만으로 출간을 결정하지는 않는다. 물론 이러한 검증작업은 대형 출판사일수록 더욱 까다롭게 진행된다. 다만 출판사의 규모가 작다고 해서 검증이 허술하다고 생각해서는 안 된다. 출판사 창업은 다른 사업에 비해 비교적 손쉽기 때문에 대형 출판사에서 오랜 경험을 가지고 있던 편집자들이 독립하는 경우가 많다. 따라서 비록 작은 출판사라고 하더라도 그들이 하는 검증은 대형 출판사 못지않을 수 있다.

또한 이런 검증의 과정을 거쳐 자신의 책을 탄생시킬 수 있다면, 언론사 기자들이 조언을 구하는 일도 있고, 전문가를 찾는 수많은 기관에서 책을 검색한 후 필요한 연락을 해오기도 한다. 따라서 한 권의 책을 낸다는 것은 하나의 '선순환'을 만들어

내는 일이며, 이 세상이라는 바다에 자신의 이름을 쏘아 올리는 계기가 된다.

글과 책이 이토록 인정을 받는 것은 사람을 평가하는 데에서 역사적으로 매우 중요한 잣대가 되었기 때문이다. 과거 중국 당나라 때에 관리 등용의 조건은 신언서판(身言書判)이었다. 신(身)은 외모와 풍채를 의미하며, 언(言)은 조리 있게 말하는 능력과 상대방을 설득하는 능력을 의미한다. 서(書)는 지식의 수준과 글솜씨를 말하고, 판(判)은 판단력을 의미한다. 이 기준은 과거 우리나라에서도 인재 등용의 기준으로 활용되었다. 그런데 이 4가지를 가만히 뜯어보면 매우 흥미로운 점을 발견할 수 있다. 그것은 바로 신(身)은 제외한 나머지 3가지를 하나로 범주로 묶을 수 있다는 점이다. 그것은 바로 '글쓰기'라는 범주이다.

더 발전하는 자기 성장의 욕구

언(言)은 조리 있게 말하는 능력과 상대방을 설득하는 능력을 의미한다고 했다. 앞에서도 언급했지만, 글을 잘 쓰는 사람은 자연스럽게 말도 잘하게 된다. 서(書)는 지식의 수준과 글솜씨이기 때문에 글쓰기와 직접적인 관련이 있다. 또 마지막으로 판단

력 역시 글쓰기를 통해 길러진 논리적이고 합리적인 사고에 의해 발전할 수 있게 된다.

결국 자신만의 글쓰기를 통해 책을 내는 것이 '전문가'로서의 기준이 되는 일은 매우 자연스러운 것이기도 하다. 또 책이라고 하는 자신의 이름을 건 하나의 멋진 상품을 넘어서 자신을 증명하고 인증하는 일이기도 하다.

더 나아가 일단 이렇게 제대로 된 글쓰기 실력을 갖춰 책을 출간함으로써 얻게 되는 전문가로서의 인정은 앞으로 더욱 큰 자기 성장을 위한 밑거름이 되어 주기도 한다. 일단 흥미가 생기고, 더욱 발전하고 싶은 욕구가 자연스럽게 들면서 또 다른 주제의 탐구에 심취하거나 점점 더 심도 있는 지식을 찾아가게 된다. 물론 글쓰기의 최종 목표가 책을 발간하는 것 자체에 있어서는 안 된다. 책의 발간은 글쓰기를 잘하게 되면 얻게 되는 자연스러운 결과물이기 때문이다. 하지만 꾸준한 글쓰기 능력을 길러 책으로까지 나가게 된다면, 아마도 살면서 하게 되는 매우 소중한 경험 중의 하나가 될 수 있을 것이라 확신한다. 다만 책의 출간에 있어서 지나친 기대를 하거나 혹은 무리하게 진행할 필요는 없다. 시중에는 일명 '책쓰기 프로그램(프로젝트)' 등이 다양하게 있지만, 과도하게 '책의 출간' 그 자체에 초점이 맞춰져 있는 경향이 있다. 책을 쓸 수 있는 충분한 훈련이 되지 않

은 상태에서의 책 출간은 지속 가능한 것이 아니며, 또 일부에서는 '우리 수강생이 쓴 책이 베스트셀러가 되었다'고 광고하지만, 여기에도 역시 허수가 적지 않다. 온라인 서점의 경우 짧은 시간에 집중적으로 책을 구매하게 되면 순간적으로 베스트셀러로 뛰어오르는 경우가 많다. 이럴 때 붙여지는 '베스트셀러'라는 이름은 인위적으로 만들어진 허울일 뿐이다. 또 각 프로그램이 지나치게 상업성을 추구하는 바람에 수강생들과의 마찰도 생기고 있다. 글쓰기의 진정한 목표는 자기 성장이자 혁신이며 인생을 좀 더 나은 방향으로 가게 하는 일이다. 이러한 목적을 잊지 않을 때 글쓰기는 우리가 진정 원하는 결과를 성취할 수 있도록 만들어 줄 것이다.

PART
2

내 능력의 터닝 포인트,
글의 전문가 수준에 오르는 길

PART 1이 '자기 성장을 위한 글쓰기'였다면, PART 2는 '전문가로 성장하기 위한 글쓰기'이다. 이 단계의 글은 곧 남에게 보여지는 글, 인정받는 글을 의미하며, 궁극적으로는 '누군가가 돈을 내고 사서 보는 글'을 지향하게 된다. 만약 이 과정이 잘 훈련된다면, 주제와 소재에 대한 고민과 더 나은 글을 위한 고민은 있겠지만, 글쓰기 자체에서는 크게 두렵거나 곤란함을 느끼지는 않게 된다. 즉, '어떻게 써야 할지 모르겠다'는 혼란함이 자신을 지배하지 않는다. 우리는 이 단계까지 가기 전에 우선 몇 가지 잘못된 이해와 훈련법을 버리는 것에서부터 시작해야 한다. 더불어 '책을 출간하는 행위'와 글쓰기의 자세에 대해서 우선 심도 있게 살펴보아야만 한다.

| | | | 새 | 로 | 운 | | 이 | 해 | | | | |

글쓰기란
김치찌개 끓이기와 똑같다

사람들은 글쓰기를 매우 복잡하고 어려운 과정으로 인식한다. '글을 써보라'고 하면 우선 막막해지기도 하고, '뭐부터 해야 하지?'라며 혼란해 하기도 한다. 여기에는 여러 가지 이유가 있다. 특정 주제에 대한 결론을 내리지 못하기 때문이기도 하고, 경험 부족도 원인이 된다. 또 글의 도입부를 어떻게 풀어야 할지 난감하기 때문일 수도 있다. 그러나 이러한 혼란함을 일으키는 근본적인 원인은 '글쓰기의 처음부터 끝까지의 과정'을 단계별로 이해하지 못하고 있어서다. 결론부터 말하자면, 글쓰기는 김치찌개를 끓이는 과정과 거의 유사하다고 해도 과언이 아니다.

핵심은 '해석과 메시지'

누군가 당신에게 '김치찌개를 끓여보라'고 하면 당장 내가 무엇을 어떻게 할지 별 어려움 없이 선명하게 머리에 떠오른다. 김치가 있나? 돼지고기를 넣을까? 참치를 넣을까? 일단 육수가 있어야 하겠지?

이렇게 쉽게 해야 할 일과 결정해야 할 일이 머리에 떠오른다는 사실은 여러 번의 요리 과정을 거쳐서 완전히 익숙해졌고, 그 과정을 콘트롤 해보았기 때문이다. 일단 김치찌개 끓이기의 전 과정을 요약해보면 다음과 같다.

장보기(김치, 돼지고기, 파, 멸치) → 김치와 돼지고기 볶기 → 육수 만들어 넣기 → 끓이기 → 마지막 양념하기(간장, 소금, 대파 넣기)

누구나 알고 있는 이러한 과정을 이 책에서 또다시 제시하는 것은 글쓰기의 과정도 거의 비슷하기 때문이다.

원천 소스 확보(독서, 경험, 자료) → 해석 → 메시지 도출 → 글쓰기 (문법, 단어선택, 표현, 구성)

김치찌개 끓이기를 두고 '양념하기'라고 말하는 사람은 없다. 양념은 그저 제일 마지막 단계에서 맛을 끌어올리기 위한 것일 뿐이다. 김치찌개의 핵심은 김치와 돼지, 그리고 육수의 어우러짐이다. 마찬가지로 글쓰기라는 것을 '책상에 앉아 글을 쓰는 행위'라고 보아서는 안 된다. 그것은 그저 글자를 종이에 적는 마지막 단계일 뿐, 핵심은 '해석과 메시지 도출'이다. 이제부터 각각의 과정을 자세하게 분리해서 살펴보자.

독서와 경험과 자료를 통한 원천 소스의 확보는 장보기와 똑같다. 우리는 장을 볼 때 이리저리 둘러보면서 필요한 것들을 툭툭 담는다. 여기서는 정확하게 분량을 맞추지도 않고, 때로 충동적으로 무엇인가를 사기도 한다. 글쓰기에서의 원천 소스 확보도 사실은 비슷하다. 과거의 경험을 이것저것 떠올리기도 하고, 독서를 하면서 필요한 자료를 마구잡이로 모은다. 인터넷을 통해서 타인의 생각이나 리포트, 연구 결과, 관련 뉴스를 수집한다. 당연히 '딱 맞는 자료'를 핀셋처럼 집어내기보다는 두루두루 자료를 모으게 된다.

남의 것에서 시작해 나의 것으로

장보기가 끝나면 이제 본격적인 요리에 들어간다. 재료를 다듬고 적당한 크기로 썰고, 볶고, 기본양념을 한다. 글쓰기에서 해석과 메시지 도출 과정은 바로 여기에 해당한다. 확보된 원천소스는 아직 자신만의 다듬기와 썰기, 볶기가 이루어지지 않은 상태이다. 엄밀하게 말하면 모두 '남의 것'이다. 독서로 얻는 지식과 정보도 결국 남의 생각이며, 뉴스도 내가 아닌 기자의 글이다. 따라서 이제부터는 '나만의 생각'을 도출해야 한다. 다양한 해석의 가능성을 열어 놓고, 생각을 엮어보고, 사례를 집어넣으면서 점차 '나의 생각'을 만들어야 한다.

그러면 구체적으로 '해석과 메시지 도출'이 어떻게 이루어지는지 살펴보자. 예를 들어 바다 위 난파된 배에 있다가 구조된 경험이 있다고 해보자. 누군가는 '이런 일은 신이 나에게 주신 시련'이라고 해석할 수도 있고, 또 어떤 이는 '배의 구조적인 문제로 인해 파도를 견디는 힘이 부족했기 때문'이라고 해석할 수도 있다. 이러한 해석은 각자의 몫이며, 세상을 대하는 세계관에서 비롯된다. 이러한 해석에서 다시 메시지, 즉 '내가 세상에 하고 싶은 이야기'를 만들어내야 한다. '난파된 배에 타기 전에는 반드시 배의 구조적 결함을 살펴야 한다'라고 주장할 수도

있고, '신은 여러 방면에서 시련을 주시기 때문에 반드시 평소에 이웃을 돌보며 살아야 한다'는 메시지를 줄 수도 있다. 여기까지가 생각을 요리하는 과정들이다. 그리고 이런 과정이 끝난 후에 비로소 우리가 말하는 '글쓰기'라는 것에 돌입하게 된다.

필자는 전체 글의 작성 과정에서 마지막 부분에 해당하는 글쓰기는 20%에 불과하며, '원천 소스 확보-해석-메시지 도출'이 80%라고 본다. 따라서 이 80%를 도외시한 채 글을 잘 쓰기란 불가능한 일이다. 이것은 마치 '원재료와 재료 다듬기, 볶기가 없는 상태에서 요리를 만들겠다'는 것과 똑같은 일이다.

글쓰기의 이러한 전 과정을 한눈에 살피는 것은 매우 중요한 일이다. 흔히 프로의 세계는 '척하면 척'이라고 말한다. 이 '척'이라는 것은 과정 전체를 꿰뚫고 있을 때 가능한 일이다. 이제 글쓰기를 어렵게 생각할 필요는 없다. 가장 단순하게는 맛있는 김치찌개 끓이기를 연상하면 된다.

원천 소스 확보(독서, 경험, 자료) → 해석 → 메시지 도출 → 글쓰기 (문법, 단어선택, 표현, 구성)

우선 이 도식만 머리에 제대로 넣고 있다면, 글쓰기에 돌입했을 때 자신이 무엇을 해야 할지 알 수 있을 것이다.

터닝 포인트 글쓰기

새 로 운　이 해

글쓰기의 본질에 대한 접근
– 의문과 답

앞에서 글을 쓰는 과정에 대해서 살펴보았다면, 이제는 '왜 글쓰기를 하는가?', '글을 쓰는 행위의 본질은 무엇인가?'를 살펴볼 차례다. 질문 자체가 좀 어려울 수도 있으니, 다시 요리 이야기로 돌아가 보자. '김치찌개를 왜 끓이는가?'라고 묻는다면 답은 아주 간단하다. '배가 고파서'다. 물론 '배고픈 아들을 위해서', '다른 요리보다 김치찌개를 좋아해서'라고 답을 할 수 있지만, 그 본질은 '배고픔'이다. '왜 글쓰기를 하는가?', '글을 쓰는 행위의 본질은 무엇인가?'라는 질문도 똑같다. 그 답은 '세상에 나의 이야기를 하고 싶어서'이다. 그런데 여기서 중요한 점은 나의 이야기가 다소 독특하고 차별화되어야 한다는 것이다. 그래야 사람들

은 그 글을 읽을 가치를 느끼기 때문이다. 여기에서 필요한 것이 바로 '의문'을 제기하는 것과 나만의 '답'을 제시하는 일이다.

타인을 향한 본능

미국 워싱턴&제퍼슨 컬리지에서 영문학을 가르치며 인문학 운동의 선두주자로 활동한 조너선 갓셜은 한 국내 언론과의 인터뷰에서 이런 이야기를 했다.

"인간만이 이야기를 한다. 인간은 '이야기 중독자'다. 이야기는 중력(Gravity)처럼 어디에나 있고 우리 행동에 영향을 미친다."

돌아보면 정말로 인간은 '이야기 중독자'이다. 심지어 버스나 지하철에서 남는 잠깐의 시간조차 '리듬에 실린 이야기'인 음악을 듣는다. 전통적인 영화, 드라마, 뮤지컬, 뉴스 등은 두말할 필요도 없고, 유튜브 역시 거대한 이야기의 세계이다. 인스타, 트위터, 페이스북, 카스 역시 글이라는 매체를 통해 이야기를 만들고 전달하고 싶은 욕망을 구현해주는 테크놀로지라고 할 수 있다. 글을 쓰고 싶다는 것, 세상에 나의 이야기를 하고 싶다는 것은 바로 이처럼 본능의 영역에 속하고 그만큼 강렬하다.

그런데 이 글쓰기의 본능은 다른 본능과는 약간 다른 위상

을 가지고 있다. 예를 들어 흔히 잠자는 본능, 먹는 본능, 생존 본능, 쾌락 본능 등은 모두 자신에게로 향해져 있다. 즉, 내가 먹으면 되고, 내가 자면 되고, 내가 살아남으면 되는 일이다. 하지만 글쓰기의 본능은 내가 아닌 타인을 향해 있다. 사소한 블로그의 글 하나라도 '독자'라는 타인을 겨냥하고 있다. 이렇게 타인이 전제된다면, 우리에게는 하나의 '차별화'가 필요하다. 남들과는 다른 것을 글로 써야 하고 이야기로 만들어야 한다는 점이다. 왜냐하면 세상에는 수많은 이야기가 있기 때문에 그 안에서 타인이 읽고 싶은 욕망을 들게 하기 위해서는 남들이 하지 않는 독특한 이야기를 해야 한다.

일반적인 상품에서의 차별화란 다소 쉬워 보일 수 있다. 디자인을 바꾼다든지, 무게를 가볍게 한다든지, 또는 유통 경로를 바꾸는 것도 차별화의 한 방법이다. 글에서는 색다른 표현을 쓰는 것, 글의 전개 방식을 다르게 하는 것도 차별화의 요소일 수도 있다. 하지만 이런 요소들은 결정적일 수가 없다. 그저 외형의 모습을 바꾸는 일일 뿐, 그 핵심적인 내용에 관한 것이 아니기 때문이다.

따라서 우리에게는 '글의 핵심적인 내용을 바꾸기 위해서는 어떤 과정을 거쳐야 하는가?'라는 궁금증이 생긴다. 그것은 바로 아래와 같다.

"내가 세상에 어떤 의문을 제기할 것이며, 그에 대한 답을 무엇으로 내릴 것인가?"

세상의 수많은 책은 모두 이러한 '의문의 제기와 그에 대한 저자의 답'이라고 요약할 수 있다. 경제서, 자기계발서, 철학서, 심지어 건강 관련 서적 역시 특정한 의문을 제기하고 그에 답을 내리는 과정이라고 볼 수 있다.

재미있는 글의 출발점

심지어 여행 가이드와 같은 책들 역시 이 범주에서 벗어나지 않는다. 예를 들어 <제주 여행의 모든 것>이라는 책이 이미 시중에 나와 있다고 해보자. 어떤 사람이 제주 여행에 관한 책을 쓰고 싶고, 나름의 차별화를 위해서 다음과 같이 생각한다.

'제주 여행? 사람마다 보고 싶은 제주는 다르지 않아? 나는 제주에 있는 갈대밭과 바다에 관한 여행 가이드 책을 써볼 거야.'

이 짧은 생각안에 이미 의문이 제기되고 있다. '사람마다 보고 싶은 제주는 다르지 않아?'라는 것이다. 물론 답도 함께 제시되어 있다. '갈대밭과 바다에 관한 책'이다. 한 권의 책 뒤편에는 바로 이렇게 자기 나름대로 의문의 제기와 답이 존재하고 있다.

뉴스의 경우도 마찬가지다. 우리 사회에서 발생하는 여러 불합리한 현실에 대해 '의문'을 제기한 기자는 열심히 취재 활동을 하고, 그 결과 현실의 변화에 대한 '답'을 주고자 한다. 소설 역시 삶에서 느껴지는 여러 가지 감정의 문제, 혹은 삶 그 자체에 대한 '의문'을 제기하고 작가가 나름의 '답'을 제시하는 일이다. 이외에도 대학가에 나붙는 대자보, 정치적인 주장을 하는 글, 기존의 과학적 사실을 뒤집고 새롭게 발견된 과학적 사실을 주장하는 글, 누군가를 비판하는 글 역시 모두 마찬가지다.

이러한 '의문 제기와 나름의 답'을 제시하는 것은 재미있는 글의 첫 번째 기본 조건이 된다. 재미있는 글이란 단지 표현이 색다르거나 그 전개 과정이 흥미진진한 것만은 아니다. 애초에 매우 흥미진진한 의문을 던지는 것 자체가 이미 재미있는 글이 시작되는 지점이다.

세상의 모든 것에 의문을 제기하라. 그리고 나만의 답을 찾아 나서라. 그것을 종이에 그대로 옮기는 일이 바로 글쓰기이며, 재미있는 글이며, 남들이 읽고 싶어 하는 글이 될 것이다.

새	로	운		이	해			

목표의 설정,
'글을 잘 쓰고 싶다'에서 '잘'이란?

어떤 분야든지 뭔가 새롭게 배우려고 마음을 먹었다면, 자신만의 구체적이고 명확한 '목표'라는 것을 정해야만 한다. 상당수의 사람은 '글을 잘 쓰고 싶다'고 말한다. 그런데 여기에서의 '잘'이란 무엇이 기준이 되어야 할까? 사전적인 의미에서의 '잘'은 '좋고 훌륭하게', '익숙하고 능란하게'라고 설명하지만, 명확한 기준이 없어서 다소 애매한 것이 사실이다. 목표가 애매하면, 그것을 향하는 결심이나 추진력도 약해지지 않을 수 없다. 특정한 기준에 따라 내가 현재 어느 정도의 위치인지를 알아야 앞으로의 행보를 가늠할 수 있고 동력을 잃어버리지 않게 된다.

우리에게 필요한 3가지 목표

사람들은 목표를 설정하는 일에 매우 익숙하다. 거의 대부분의 사람들이 일을 할 때 본능적으로 목표를 세우고 그것을 달성하기 위해 노력한다. 그에 반한 글쓰기를 배우는 과정에서는 '자신만의 목표'를 명확하게 설정하지 못하는 경우가 많다. 물론 최종적으로 '책을 쓰는 것'이라고 볼 수 있지만, 사실 책 한 권을 제대로 써내는 것은 보통 어려운 일이 아니며, 따라서 이제 막 글을 배우는 과정에서 현실적으로 가질 수 있는 목표는 아니다. 더구나 책의 출간은 오로지 글을 잘 쓰는 것만으로 결정되지도 않는다. 따라서 우리는 일단 책을 배제한 채 글쓰기의 목표를 잡아야만 한다.

세상에서 가장 중요한 것을 꼽으라면, 그 대답은 천차만별이다. 그러나 '돈, 시간, 그리고 사람의 마음'이라는 이 세 가지는 보통 상식적으로 고개를 끄덕일 수 있다. 돈은 두말할 필요가 없고, 한번 지나간 시간도 영원히 돌아오지 않으니 매우 소중하다. 더구나 사람의 마음을 얻으면 천하도 얻을 수 있기 때문에 더 강조하지 않아도 될 정도로 중요하다고 볼 수 있다.

나는 글을 쓸 때 이 세 가지를 목표해야 한다고 본다. 글을 '잘' 쓴다는 것은 누군가의 시간을 내 글에 집중하게 만드는 것

이고, 그 사람의 마음을 흔들어 감동을 주는 일이며, 궁극적으로는 내 글을 돈 내고 사 보게 만들어야만 한다.

일단 가장 초보적인 단계는 바로 '시간'이다. 사람은 누구나 자신의 시간을 매우 소중하게 생각하기 때문에 의미 없는 일에 낭비하지 않는다. 마찬가지로 '읽어봐야 재미없는 글'에 대해서는 아예 자신의 시간을 전혀 사용하지 않으려고 한다. 일단 글이 제시되면 초반부는 읽어볼 수가 있다. 그러나 어느 정도 읽어도 재미가 없거나 유용하지 않다면 이제 읽기를 포기하게 된다. 자신의 시간을 쓰지 않는다는 이야기다. 따라서 '타인이 자신의 소중한 시간을 들여 읽어봐 줄 만한 글'을 첫 번째 목표로 삼아야 한다. 이것이 이뤄지기 위해서는 초반에 사람들의 관심을 끌 만한 화두를 던져야 하고, 일단 끌었던 관심을 계속해서 이어나갈 수 있도록 유도해야만 한다. 이렇게 '타인의 시간을 집중시킬 수 있는 글을 쓰겠다'는 마음을 먹으면 글의 초반부터 좀 더 눈길을 끌 수 있는 화두를 제시하고 긴장감 있는 전개를 유지해 나갈 수 있다.

나의 생각을 판매한다는 것

두 번째는 '사람의 마음'이다. 톨스토이는 '이야기는 전염병 처럼 작동한다'고 생각했다. 사람의 생각과 정서, 해석, 메시지 가 독자를 감염시키고 마음속에 감동과 희망, 때로는 두려움과 용기를 불러일으키기 때문이다. 따라서 '내가 쓰는 글을 통해 독 자의 마음을 휘어잡겠다'는 목표를 가져야 한다. 이렇게 되면 독 자는 나의 글에 고개를 끄덕이며, 감동하고, 공감을 표하게 된 다. 특히 이런 상태는 글을 쓰는 이에게 큰 성취감을 주고, 자신 의 명예도 드높일 수 있는 계기가 된다.

마지막 세 번째는 '돈을 벌 수 있는 글'이 목표가 되어야 한 다. 세상에는 돈을 벌 수 있는 수많은 방법이 있기는 하지만, '원 고료'를 받는 사람은 한정되어 있다. 글을 쓰고 돈을 번다는 것 은 그저 '나의 머릿속 생각'을 돈 받고 파는 일이다. 나의 생각이 돈이 된다는 사실은 무척 흥미진진하고 매력적인 일임에 틀림 없다.

꼭 원고료라는 직접적인 형태가 아닌, 간접적인 형태도 충 분히 가능하다. 직장인이라면 글쓰기 능력을 통해 리포트를 잘 쓰거나 발표 자료를 잘 만들면 승진에 유리하고, 연봉이 오르기 때문에 이 역시 간접적으로 돈을 버는 일이다. 결과적으로 우리

는 독자의 시간, 독자의 마음을 빼앗는 것을 최초의 목표로 하면서 최종적으로 돈까지 벌 수 있는 글쓰기를 지향해야 할 필요가 있다. 아마도 이 정도의 수준이 될 수 있다면, '프로'라는 말이 아깝지 않고 '작가'라는 타이틀이 부끄럽지 않게 될 것이다.

새	로	운		이	해		

도대체 글쓰기에서
나의 문제는 뭘까?

문제를 해결하기 위해서는 그 원인부터 파악해야 한다. 그런데 이 원인 파악 자체가 힘든 경우가 꽤 많다. 원인을 모르니 제대로 된 솔루션을 찾아내는 것도 힘들다. 글쓰기에서도 여러 가지 문제가 발생하지만, 그 다방면의 문제에 관해 체계적으로 정리된 것이 별로 없다. 필자가 지난 2017년에 출간한 <필력>에서는 다음과 같은 15가지의 근원적인 이유를 제시한 바가 있다. 그 내용을 다시 보면서 좀 더 깊이 있게 분석하는 시간을 가져보자.

15가지 글쓰기의 문제점

(1) 주어와 술어가 일치되지 않는 경우

(2) 한번 썼다 하면 지나치게 문장이 길어지는 경우

(3) 쓰고는 싶은데, 무엇을 써야 할지 모르는 경우

(4) 쓸 수 있는 소재와 주제는 확실한데, 도입부를 어떻게 시작해야 할지 모르는 경우

(5) 쓸 수 있는 소재와 주제는 확실한데, 어떻게 흐름을 이끌어 가야 하는지를 모르는 경우

(6) 글에 자신감이 없고, 자신이 쓴 글이 매우 초라해 보이는 경우

(7) 자신의 생각 자체는 확실한데, 어떻게 논증을 해야 할지 모르는 경우

(8) 쓰긴 썼는데, 주변으로부터 '이해는 가는데 감동이 없다'는 말을 듣는 경우

(9) 주변으로부터 '그래서?'라는 반응을 듣는 경우

(10) 주변으로부터 '좀 유치하다'라는 이야기를 듣는 경우

(11) 주변으로부터 '이게 무슨 말이야?'라는 이야기를 듣는 경우

(12) 남들이 '별로 재미가 없다'고 반응하는 경우

(13) 남들의 반응에 화가 나서 더 이상 글을 쓰고 싶지 않은 경우

(14) 글쓰기의 시작은 잘하지만, 막상 원고를 마무리하지 못하는 경우

(15) 거의 책 한 권 분량의 원고를 썼고, 주변의 반응도 나쁘지 않지만, 출판사가 거절하는 경우

위의 각 문제는 모두 정확한 원인을 가지고 있다. 우선 (1), (2)는 기초적인 문장력이 형성되어 있지 않았기 때문이며 아직은 글을 쓴다는 것 자체가 익숙하지 않은 상태이다. 지금의 젊은 세대는 논술 세대이기 때문에 어느 정도의 글쓰기 실력을 갖추고 있다고 생각할 수도 있다. 하지만 시험에 최적화된 문장과 구성만으로 자신만의 글을 쓰기는 역부족이다. 이런 사람이라면 이 책에서 설명하는 훈련법인 '일상의 기자가 되어 기사 쓰기'로 우선 훈련해 볼 수 있다. 기초적인 문장력을 만들 수 있도록 해주며, 자신의 글을 객관화시키기에 좋은 방법이다.

(3)은 아직 자신의 생각과 전하고자 하는 메시지 사이에서 갈피를 못 잡고 있는 상황이다. 즉, 특정 사안에 대한 자신만의 결론을 내리지 못해 메시지를 만드는 단계로 진입하지 못하고 있다. 깊이 있는 사고가 되지 않으니, '결론'을 내리지 못하는 상태라고 보면 된다. 이때에는 우선 여러 글과 책을 읽으면서 자신의 사고력을 깊이 있게 하는 것이 중요하다. 어떤 문제에 대해서 집요하게 "왜?"라는 질문을 해가면 사고력을 훈련할 수가 있게 된다.

(4), (5)는 원고의 구성력이 다소 약하다는 반증이다. 이 역시 아직 많이 써보지 못했기 때문에 발생하는 문제다. 독서의 양과 사고력이 부족하기 때문에 이런 문제가 발생하기도 한다. 다른

사람들이 어떻게 시작하고 어떻게 흐름을 이끌어 가는지를 많이 본 경우라면, 최소한 그것 비슷하게 모방이라도 할 수 있다. 하지만 독서량이 부족한 상태에서는 이것 또한 쉽지 않다.

(6), (7)은 구성력의 문제는 아니지만, 마찬가지로 독서량, 논리력과 관련이 깊다. 우선 글에 자신감이 없다는 것은 다른 글과 자신의 글을 많이 비교해보지 않아서 생기는 일이며 역시 이는 아직 많이 읽지 않았기 때문이다. 논증의 방법을 잘 모르는 것 역시 마찬가지다. 사실 논증을 하는 과정은 그리 복잡하거나 어려운 것은 아니다. 그러나 이 단계가 이뤄지지 않는다는 것은 논리력 자체가 다소 부족하다고 볼 수 있다.

(8)에서부터 (13)까지는 하나의 카테고리로 묶을 수 있지만, 그 원인은 모두 제각각이다. (8)은 진정성이 부족하거나 자료가 부족해서 메시지 구성이 제대로 이뤄지지 않았기 때문이다. 뭔가를 써야만 한다는 의무감만 존재할 뿐, 자신이 왜 써야 하는지에 대한 가치를 제대로 설정하지 못했기 때문이다. 세상에 대한 '의문'을 제기하고 자신만의 '답'을 찾아 나가는 과정에 대한 통찰이 필요하다.

(9)는 주장하고자 하는 바가 명확하지 않거나 그 대안이나 솔루션이 취약하기 때문이다. 종합적인 대안 제시 능력, 상대방을 설득하는 힘이 다소 부족한 경우이다.

터닝 포인트 글쓰기

(10)은 글을 쓸 때 감정조절이 제대로 이뤄지지 않았기 때문이다. 자신의 생각에 지나치게 도취되어 감정이 앞설 때 이런 문제들이 생겨날 수 있다. 글의 곳곳에는 감정이 묻어있게 마련이다. 이것을 적절하게 숨길 수도 있어야 하고, 살짝만 엿보게 만들 수도 있어야 한다.

(11)은 논리성, 합리성이 현저하게 부족한 상태이며, 원고 구성력이 떨어질 때도 생겨날 수 있다. 메시지를 설정하고 하나를 집요하게 물고 늘어지는 집중력이 부족하기 때문이기도 하다.

(12)는 흥미진진한 기승전결을 배치하는 능력이 부족하거나 특이한 사례, 독특한 통찰이 없을 때 생기게 된다. 사람이 글을 읽고 '재미있다'고 표현할 때는 그것이 웃겨서가 아니라 흥미롭기 때문이다. 이 흥미는 대상을 해석하는 과정에서 색다른 무엇인가를 끄집어내야 생길 수 있다.

(13)은 피드백의 중요성을 잘 모르고, 또 부정적인 피드백을 견뎌내는 힘이 부족한 경우이다. 자존심이 강한 사람일 경우 이러한 반응을 보일 수 있다. 하지만 글의 발전은 거의 대부분 피드백을 통해 이뤄진다는 점을 명심해야 한다.

(14)는 마무리하는 힘이 부족할 때, 결론으로 돌진하는 열정이 부족할 때 생겨날 수 있다. 또 1:1의 피드백을 받지 못하다 보니 글쓰기 과정 자체가 흥미롭지 못할 때 발생할 수도 있다. 한

마디로 처음에는 열심히 돌진했지만, 나중에 동력을 잃고 흐지부지되는 케이스라고 할 수 있다.

(15)는 '기획의 칼날'이 명확하게 서지 않았을 때 일어나며, 독자를 끌어당기는 매력이 부족할 때 생겨난다. 이럴 때 흔히 '주변의 반응은 좋은데, 왜 출판사는 관점이 다를까'에 불만을 표시할 수 있지만, 사실 '주변의 반응'은 크게 고려하지 않는 것이 좋다. 당신을 알고 있는 사람은 당신의 생각, 스타일을 충분히 이해하고 동감하고 존중하고 있기 때문이다. 하지만 출판사는 오로지 엄정하게 '기획과 원고'만을 보기에 그러한 여지가 없다. 보다 객관적인 입장을 견지하게 된다는 말이다.

		새	로	운		훈	련			

글쓰기 훈련의 출발점,
단어장

무협 영화들을 보면, 이제 막 무술에 입문한 초보자의 수련 과정이 나오곤 한다. 그런데 대개 하는 일이라는 것이 빨래나 청소, 물 길어오기 등 무술과는 별로 관련 없는 것들이다. 물론 초보자는 '도대체 이런 일들이 무술이랑 무슨 상관이야!'라며 불만을 품곤 한다. 그러나 스승이 시키는 그런 일들은 가장 기본적인 체력을 기르기 위한 것이었고, 급한 마음을 먹지 않도록 하고, 기본기부터 닦게 하는 아주 지혜로운 방법이기도 하다. 글쓰기에도 바로 그런 과정들이 필요하다.

하나의 단어는 하나의 인식

글의 출발점은 '단어'이다. 하나의 유려한 문장도 쪼개보면 결국 단어의 연결에 불과하고, 두꺼운 책 한 권 역시 단어의 집합체라고 할 수 있다. 우리는 흔히 단어는 무엇인가를 표현하고 지칭하기 위한 것이라고 여긴다. 즉, '아침밥', '나무', '바다', '하늘', '슬픔', '기쁨'이라는 물리적인, 혹은 감정적인 대상들을 지칭하며 소통을 위한 도구의 역할을 한다고 여긴다.

그런데 이 단어에는 매우 독특한 역할이 또 하나 있다. 그것은 바로 이 단어들이 우리의 생각과 인식을 구성하는 매우 중요한 부분이라는 점이다. 예를 들면 한국어에서는 '하늘'이라는 단어를, 영어에서는 'SKY'라는 단어를 배우면서 육지와 분리되어 우주의 일부를 구성하는 하나의 거대한 공간을 배우고, 인식하게 된다. 어렸을 때 부모님이 "저건 하늘이야"라고 말하는 순간, 아이의 머릿속에는 '하늘'이라는 새로운 인식이 생겨난다.

만약 우리에게 '하늘'이라는 단어가 없었다면 어떨까? 우리는 하늘을 육지와 크게 다르지 않은, 혹은 육지와 한 덩어리인 공간으로 인식할 수도 있다. 그러나 '하늘'이라는 단어가 탄생하고 그것을 배우는 순간, 우리는 육지와는 전혀 다른 공간에 대한 인식을 가지게 된다.

'지상낙원'이라고 해도 좋을 정도인 남태평양의 섬나라 타히티는 유독 자살률이 높다고 한다. 인류학자 로버트 레비는 그 원인을 조사하던 중 '슬픔'이라는 단어가 없다는 사실에 주목했다. 타히티인들은 슬픔이 있어도 그것을 표현하지 못하고 누군가에게 말하지도 못하게 된다. 따라서 슬픔을 위안받지도 못하고 그것을 치유할 수도 없다. 결국 타히티인들은 그 심연에 갇힌 어두운 감정의 실체가 무엇인지도 모른 채 그것과 싸우다 결국 자살을 하게 된다고 한다.

우리가 단어를 많이 알게 된다는 것은 세상에 대한 인식의 틀을 확장하는 일이다. 더 많은 단어를 알수록 더 많은 세상의 면면을 보게 된다. 어떤 이들은 그냥 하나로 뭉뚱그려 '거시기'라고 표현하지만, 그 거시기를 표현하는 단어를 많이 아는 사람은 그 단어를 통해 거시기를 더 많이 분석하고 정보를 입수하고 보다 정확하게 표현할 수가 있게 된다.

단어가 인식을 확장하는 실제 사례를 살펴보자. '내파(內破)'라는 단어가 있다. 여기에서의 파(破)는 '파괴된다'는 의미이다. 이 말에 안(內)이라는 단어가 결합하니 '안에서부터 파괴된다'는 뜻이 된다. 우리는 일반적으로 '파괴'라는 말을 알고 있지만, 그 단어에서는 마치 외부에서 망치로 무엇인가를 깨는 장면이 연상된다. 하지만 '내파'라는 단어를 알게 된다면 '아, 파괴라는 것

도 외부에서 힘을 가해 파괴되는 것도 있지만, 안에서 스스로 파괴되는 것도 있구나'라는 사실을 인식하게 된다. 이렇듯 단어는 인식의 한 단면을 넓혀주게 된다.

필자는 대학 시절 처음 글쓰기에 관한 관심이 생기기 시작하면서 단어장을 만들고 거기에 익숙하지 않은 단어와 표현법까지 일일이 기록하고 그것을 반복적으로 보았다. 그렇게 되면 해당 단어와 표현이 점점 익숙해지고 더 나아가 나의 머리에 박히게 된다. 그리고 어느 순간 그 단어는 글을 쓸 때 언제든 튀어나올 수 있을 정도로 내 것이 된다.

무한한 활용의 과정

새로운 표현법 역시 마찬가지의 역할을 한다. 우연히 동아일보 <2020년 신춘문예> 문학평론 분야에서 당선된 홍성희 씨의 당선 소감을 읽게 된 적이 있다. 짧은 당선 소감 중에 두 가지 표현이 눈길을 끌었다. 그는 주변 사람들에게 감사의 인사를 전하며 이렇게 적었다.

"각자의 마음을 여미며 함께 걷는 친구들, 서로의 체온을 지켜주며 살아갈 너, 그리고 제 부족한 글을 읽어주시는 모든 분

들께 마음을 다해 감사의 인사를 드립니다."

우리의 친구들은 어떻게 나와 함께 걷고 있을까? 대체로 우리는 '서로 행복하게'라거나 혹은 '서로 도움을 주면서' 걷는다고 생각하지만, 그는 '마음을 여미며 함께 걷는'이라는 신선한 표현을 사용했다. 이렇게 보니 정말로 우리 각자들은 자신의 마음을 여미며 친구들을 대하고 있다는 생각도 든다. 그리고 우리가 이렇게 생각하는 그 순간, 바로 인식이 확장된 것이다. 또 하나의 표현은 다음이었다.

"무엇을 해내겠다는 약속 없이, 제 언어에 대한 낙관 없이, 다만 읽고 끝끝내 쓰는 일을 계속해보고 싶습니다."

그는 앞으로의 글에 관한 자신의 포부를 밝히는 데 있어서 '나의 언어에 대한 낙관을 하지 않겠다'고 밝혔다. 쉬운 말로 표현하면 '겸손하게 글을 쓰겠다'는 의미가 될 수 있을 것이다. 그런데 여기에 '언어에 대한 낙관'이라는 낯설지만 신선한 표현이 들어감으로써 글을 대하는 경계심과 섬세한 겸손의 마음이 느껴지게 된다. 이 역시 마찬가지로 세상의 또 다른 단면을 드러내고, 내 인식을 확장해주는 표현법이라고 할 수 있다.

그런데 여기에서 한 가지 반론이 있을 수 있다.

"설사 내가 '내파'라는 말을 알아도 독자들이 잘 모르니까 글에 써서는 안 되잖아요? 그러니까 굳이 그런 단어를 알 필요까

지 있나요?"

"'언어에 대한 낙관'이나, '마음을 여미여 함께 걷는 친구'라는 말은 이미 홍성희 씨가 썼는데, 내가 그걸 따라 쓸 수는 없잖아요?"

둘 다 맞는 말이다. 하지만 둘 다 틀린 말이기도 하다. 설사 우리가 '내파'라는 말을 직접 자신의 글에 쓰지 않아도, 그보다 더 중요한 것은 세상에 대한 나의 인식의 방법이 더 섬세해졌다는 점이다. 우리는 '내파'라는 글자 자체를 배우려는 것이 아니라 그것이 가리키는 특정한 현상을 유의미하게 인식하려는 것이다. 그리고 이러한 단어를 많이 알면 알수록 우리는 좀 더 섬세하게 관찰하고 자세히 묘사할 수 있으며, 이렇게 길러진 나의 능력은 다른 글쓰기에 적용이 될 수 있다. 또 '언어에 대한 낙관'이라는 말을 배운 후 얼마든지 다른 방법으로 활용할 수 있다.

'나의 신념에 대한 지나친 낙관을 하고 싶지 않다.'

'나에 대한 사람들의 지지를 지나치게 낙관하지 않으며 늘 그들을 보살피며 살겠다'

이러한 또 다른 활용의 과정은 무한대이며, 그것을 통해 계속해서 자신의 표현법을 발달시켜 나갈 수 있다.

낯선 단어와 신선한 표현을 배울 수 있는 가장 좋은 대상은 바로 문학평론이다. 일반인들은 잘 모르겠지만, 한국어로 쓸 수

있는 가장 고난도의 단어를 쓰는 사람들이 바로 문학평론가들이며, 그 생각의 치열함에 있어서는 최상위 그룹이기도 하다. <창작과 비평>, <문학과 사회>와 같은 비평지 한 권만 사서 꼼꼼하게 읽어본다면 그 안에 얼마나 놀랍도록 많은 새로운 단어와 표현의 세계가 펼쳐져 있는지 깜짝 놀라게 될 것이다. 다만, 글의 내용이 워낙 어렵기 때문에 그 모든 내용을 다 이해하려고 할 필요는 없다. 한두 번 정도 정독하는 노력을 기울이되, 정 이해되지 않는다면 색다른 단어와 표현만 단어장에 기록한 후 반복해서 보는 것으로도 충분하다. 그리고 이 과정을 앞으로 2년, 3년 동안 포기하지 않는다면, 자신의 글이 지금보다 훨씬 더 발전해있음을 피부로 느낄 수 있을 것이다.

| 새 | 로 | 운 | | 훈 | 련 | | |

주관을 객관화시키는 훈련, 기사 쓰기

무슨 일을 하든 '기본'이 되어야 한다는 이야기를 많이 들어봤을 것이다. 직장생활을 할 때도 인성이라는 기본이 중요하고, 청소년기에 공부를 잘하기 위해서도 체력이라는 기본이 뒷받침되어야 한다. 이러한 기본기들이 잘 갖추어져 있을 때, 우리가 배우는 테크니컬한 부분도 잘 흡수할 수 있게 되고, 기본을 넘어서는 새로운 활용도 능수능란하게 할 수 있다. 글쓰기에 있어서 기본 중의 기본이자 그 출발점이라고 한다면 단연 뉴스 글쓰기다. 물론 우리는 지금 기자를 목표로 하지는 않지만, 최소한의 기본적인 글쓰기인 기사 정도는 능수능란하게 쓸 수 있어야 한다. 그래야 육하원칙에 대한 명확한 개념이 잡히고 타인이 이해할 수 있는

수준의 글쓰기를 할 수 있게 된다.

주관적인 글을 객관적으로

글쓰기는 매우 주관적인 작업이다. 나의 생각을, 나의 표현법대로, 나의 문장으로 말하려는 것이기 때문이다. 어쩌면 처음부터 끝까지가 모두 주관적이라고 할 수 있다. 그런데 이 지점에서 한 가지 모순이 발생한다. 내가 주관적으로 쓴 글을 읽는 독자는 객관의 영역에 있는 사람들이다. 그들은 나와 생각이 같지 않고, 내 표현법을 제대로 이해하지 못할 수도 있다. 따라서 글쓰기는 '기본적으로 주관적이지만, 객관적이야 하는 딜레마'에 처해있게 된다. 물론 이런 딜레마가 아주 강한 힘을 가지고 있지는 않지만, 반드시 넘어서야 하는 산이기는 하다. 흔히 '설득력 있는 글', '잘 읽히는 글'이라는 평가를 받는 글은 주관적 생각을 최대한 객관적으로 써낸 글이라고 할 수 있다. 즉, 주관과 객관을 오가면서 독자에게 가이드를 제시하고, 증명하며, 그들의 생각을 반박하며 자신의 주장을 관철하는 일이다. 따라서 이 주-객관을 오가는 작업은 글의 흐름에서 매우 중요한 것이라고 볼 수 있다. 그렇다면 우리는 객관성에 기반한 글쓰기에 대

한 훈련을 해야 하며, 바로 이러한 글이 기자들이 쓰는 뉴스이다. 그런데 문제는 우리가 실제 기자가 아니기 때문에 일상적으로 기사를 쓸 수 있는 출입처도 없고, 취재를 할 만한 사람도 없다고 생각한다. 하지만 취재의 대상이라는 것이 꼭 공공기관이나 유명한 사람일 필요는 없다. 나의 부모님, 친구, 자녀가 모두 인터뷰 대상이며, 내 직장과 동아리, 시댁과 친구 집이 바로 취재처이다. 예를 들어 청와대에서 어떤 행사를 하게 되면 당연히 기자들이 몰려가서 기사를 쓸 것이다. 이와 마찬가지로 우리 집 안의 추석 모임을 그러한 행사라고 생각하며 기사를 작성하면 되는 일이다. 또 언론에서 자주 보는 사건·사고 뉴스도 그렇다. 대개는 사기, 강도, 방화 등의 일들이 기사화되지만, 내 주변에서 생긴 좋지 않은 일, 친구가 사기당한 일, 혹은 승진을 한 일도 모두 기사로 작성할 수 있다. 예를 들어 내 친구가 승진을 했다고 해보자. 이런 기사를 쓸 수 있을 것이다.

홍길동(49) 씨가 입사 15년 만에 한 기업의 부사장으로 승진, 주변의 가족과 친지들로부터 적지 않은 찬사를 받았다. 대학에서 전자과를 졸업한 홍 씨는 애초 대학을 졸업한 이후 전공과 관련된 회사에는 별로 들어가고 싶지 않아 한때 공무원 시험공부를 했었다고 한다. 특히 사업을 하던 그의 아버님이 당시 부도를 맞아서 경제적

여유가 없었으며, 그 결과 홍 씨는 보다 안정적인 공무원을 택하려고 했었다. 하지만 마침 그의 어머님까지 몸이 아프셔서 입원했던 것. 당장 입원비가 필요했던 홍 씨는 잠시 공무원에 대한 꿈을 접고 L사에 입사했으며, 이후 퇴사의 시기를 놓쳐 계속해서 일하게 됐다. 홍길동 씨는 "직장생활을 하면서 원래 꿈꾸었던 공무원이 되지 못해 늘 마음이 편치 않았지만, 그래도 오늘과 같은 승진이라는 영광을 얻게 되어 무척 기쁘다"며 "앞으로도 더욱 열심히 일해서 지금처럼 가정을 잘 돌보고 부모님에게도 효도하고 싶다"고 밝혔다.

새로운 확장의 출발지

그저 누구에게나 일어날 수 있는 평범한 승진 소식과 가족사에 관한 이야기지만, 이렇게 기사의 형식을 빌려 써보니 뭔가 그럴듯해 보이는 것도 사실이다.

이렇듯 내 일상 속에서 이런 다양한 뉴스거리를 실제 객관적인 기자가 되어 글을 써보게 되면 자신이 쓰는 다른 글에서도 한 발 떨어진 객관성을 훈련할 수 있다. 만약 '나는 기사를 써본 적이 없어서 어떻게 쓰는지 잘 몰라요'라고 할 수도 있겠지만, 취재의 공력이 많이 들어가는 탐사보도나 르포가 아니라면 그

리 어렵지 않게 쓸 수 있다. 흔히 말하는 '필사'의 위력은 기사를 베껴서 써볼 때 가장 빠르게 발휘된다. 아마도 채 20개를 필사해 보기도 전에 기사 쓰는 방법에 대한 감이 올 것이다. 그리고 그렇게 익힌 기사 쓰기의 방법을 이제 자신의 일상에 적용해보면 되는 일이다. 또한 글쓰기에 대한 두려움을 가장 빨리 없애는 방법 역시 바로 이 기사 쓰기에 그 비밀이 있다. 일단 기사 쓰기만 자신이 있다면, 이제 그때부터 새로운 자신만의 영역으로 확장해나갈 수 있게 된다.

터닝 포인트 글쓰기

새로운 해석을 위한
전제의 파괴

앞에서 '해석'에 관한 이야기를 많이 했는데, 이제부터 이 해석의 과정에 대해서 조금 더 살펴볼 필요가 있을 것 같다. 일반적으로 해석의 훈련과정에 익숙하지 않은 경우, '당신만의 해석을 해보라'는 주문이 다소 당황스러울 수 있다. 그러나 해석의 새로운 지평이 열리지 않으면, 창의적인 글을 쓰기도 쉽지 않고 자신만의 생각을 발전시키는 일도 어렵게 된다. 모든 글의 출발은 해석에서부터 시작하기에, 우리는 이 해석의 과정을 조금 더 면밀하게 살펴보아야 한다.

다른 해석의 도출

모든 논리에는 '전제'라는 것이 깔려 있다. 가장 대표적인 논리인 삼단논법을 살펴보면 다음과 같다.

A(대전제) : 모든 사람은 죽는다.
B(소전제) : 소크라테스는 사람이다.
C(결론) : 소크라테스는 죽는다.

C라는 결론은 앞의 A와 B가 있기 때문에 가능하다. 따라서 만약 C를 바꾸고 싶다면 A나 B를 바꾸면 된다.

A(대전제) : 어떤 사람은 죽지 않는다.
B(소전제) : 소크라테스는 사람이다.
C(결론) : 소크라테스는 죽지 않을 수도 있다.

A를 바꾸자, C도 바뀌었다. 어떻게 보면 아주 쉬운 일이기도 하다. 예를 들어 다음과 같이 당연히 상식적으로 받아들여지는 결론들이 있다.

● 우리는 매일 운동을 해야 한다.

● 한 국가의 국방비는 꾸준히 유지되거나 늘어야 한다.

● 열심히 일하고 노력해서 집을 한 채 구입해야 한다.

● 이동성을 빠르게 하기 위해서는 자동차를 사야만 한다.

● 자본주의 사회에서 경제활동을 하려면 신용등급을 잘 관리해야 한다.

어떻게 보면 그 누구도 반박할 수 없는 당연한 결론인 것처럼 여겨지지만, 사실 여기에도 일정한 전제들이 숨겨져 있고, 만약 그 전제들을 바꿔버리기 시작하면 전혀 다른 결과가 도출된다.

★ 기존의 전제 ⇒ 오래 사는 것이 행복한 것이다. (따라서 우리는 매일 운동을 해야 한다.)

★ 새로운 전제 ⇒ 행복하기 위해서는 삶의 질이 매우 중요하다. 운동을 너무 괴롭게 느끼는 사람이 있다면 차라리 운동을 줄여야 삶의 질이 올라갈 수도 있다. 따라서 어떤 사람의 경우, 매일 운동을 할 필요가 없다.

★ 기존의 전제 ⇒ 서로에게 적대적인 나라가 있고, 전쟁의 위험이

있다. (따라서 한 국가의 국방비는 꾸준히 유지되거나 늘어야 한다.)

★ 새로운 전제 ⇒ 적대적인 관계를 청산하면 국방비를 줄일 수 있으며, 그것으로 더 가난한 이웃들을 도울 수 있다. 따라서 적대적인 관계를 줄이면서 국방비도 줄여야만 한다.

★ 기존의 전제 ⇒ 세입자로 살게 되면 월세, 전세로 이사해야 하는 불편이 있다. (따라서 열심히 일하고 노력해서 집을 한 채 구입해야 한다.)

★ 새로운 전제 ⇒ 한곳에서 오래 사는 것이 지겨운 사람도 있다. 그렇다면 굳이 집을 사는 것보다는 옮겨 다니며 사는 것이 더 재미있는 삶일 수도 있다.

★ 기존의 전제 ⇒ 우리는 빠르게 이동해야 하며, 자녀가 있어서 함께 이동해야 한다면 대중교통이 불편하다. (따라서 성인이 되면 운전면허증을 따고 자동차를 사야만 한다.)

★ 새로운 전제 ⇒ 굳이 빨리 이동해야 할 필요가 없을 수도 있고, 자녀가 있어도 대중교통이 불편하지 않은 사람도 있을 수 있다.

★ 기존의 전제 ⇒ 살다 보면 은행에서 돈을 빌려야 할 필요가 있다. (따라서 자본주의 사회에서 경제활동을 하려면 신용등급을 잘 관리해

야 한다.)

★ 새로운 전제 ⇒ 끔찍하게 돈을 빌리는 것을 싫어하는 사람도 있으며, 또 내가 번 돈에 한해서 살고 싶은 사람도 있다. 평생 돈을 빌릴 이유가 없다면 굳이 신용등급을 높게 유지할 필요는 없다.

이로써 우리가 상식처럼 알고 있는 몇 가지 결론을 바꾸어 보았다. 전제를 바꾸면 결론은 자연히 바뀌게 되며, 이 결론은 곧 '당신만의 해석'을 위한 기반이 되어준다. 글을 쓴다는 것은 타인의 글을 반복적으로 재생산하는 것이 아니며, 자신만의 독창적 시선을 세상에 선보이고 그것으로 설득력을 얻는 과정이다. 만약 정말로 창의적인 글쓰기를 하고 싶다면, 이렇듯 전제를 바꾸어 결론을 바꾸는 연습을 많이 해볼 필요가 있다. 이렇게 하면 생각이 확장되고 과거에는 하지 않던 새로운 인식에 도달할 수가 있게 된다.

그런데 여기에서는 한 가지 '신념'의 문제가 발생한다. 예를 들어 '열심히 일하고 노력해서 집을 한 채 구입해야 한다'는 사실을 절실하게 느끼고 반드시 하고 싶은 사람이 있다고 해보자. 따라서 자신의 신념에서 벗어나는 주장을 논리적으로 하기가 힘들 수도 있다. 하지만 그럼에도 불구하고 신념과 반대되는 논리를 시도해볼 필요가 있다. 신념을 바꾸라는 이야기가 아니라, 잠시

자신의 신념에서 이탈해서 새로운 해석을 해보는 것일 뿐이기 때문이다. 또 이렇게 전제와 해석을 달리해보는 것은 자신의 삶을 새로운 차원으로 이동하는 데에도 적지 않은 도움을 준다. 이제까지 살면서 은연중에 타인에 의해 주입되었던 편견에서 벗어나고, 진정한 자신을 찾을 수 있도록 도움을 주기 때문이다.

새	로	운		훈	련			

문단 분석을 해보면
패턴이 보인다

글쓰기가 어렵다고 말하는 사람들은 '구성력'에서 힘들어하는 경우가 상당수다. 머릿속에는 쓸거리가 잔뜩 쌓여 있는데, 막상 그것을 써 내려가지 못하는 것은 여러 가지가 뒤죽박죽 섞여 있기 때문이다. 때로는 뻔히 눈에 보이는 집안 정리도 힘든 경우가 있다는 사실을 생각해본다면, 손에 잡히지도 않는 자신의 머릿속 생각들을 정리하는 것은 무척 어려운 일일 수 있다. 그런데 한 가지 반드시 염두에 두어야 할 점은 '글은 패턴에 불과하다'라는 것이다. 그 글이 아무리 멋지고, 아무리 감동적이라도 그 내부에는 반드시 패턴화가 존재한다. 따라서 만약 초보자라고 하더라도 패턴에 주목하면서 그 흐름을 밝혀낼 수 있다면, 머릿속의 생

각을 정리하는 일은 훨씬 쉬워지게 된다.

마지막 결론을 위한 모든 것

다음의 글은 필자가 2021년 8월에 출간한 단행본 <사장을 위한 인문학>의 내용 중 일부이다. 이 글에 내재되어 있는 패턴을 직접 분석해본다면 훨씬 이해가 쉬울 것이다. 우선 글을 전체적으로 읽어보도록 하자.

어떤 직원의 월급을 올려줘야 할까?

"도대체 인재란 어떤 사람을 말하는 것입니까?"

오랫동안 사업을 했던 사장님들에게 물어봐도 그 대답은 천차만별이다. 어떤 이는 '회사를 위해 열심히 일하는 사람'이라며 일반론에 가까운 답을 한다. 어떤 이는 '회사 수익을 창출해주는 사람'이라며 다소 계산적인 답을 내놓기도 한다. 회사 업력과 업종도 다르고, 사장님들의 성격과 직원을 고르는 기준도 다르다. 그래서 인재관도 제각각이다.

그러나 사장이라면 '누가 진짜 인재인가?'에 관한 답만큼은 반드시

가지고 사업을 해야 한다. 인재가 있어야 회사가 발전할 수 있기 때문인데, 막상 회사를 운영하며 제일 다루기 어려운 게 사람 관리다. 그렇다면 사장은 직원을 어떻게 대해야 하고, 또 어떻게 인재를 판별해 낼 수 있을까?

사장 입장에서 직원은 '나를 대신해서 일하는 사람'이다. 사장이 사무실과 집기와 사업 아이템을 만들어 놓으면, 직원은 회사를 위해 손과 발에 땀 나게 뛰어다니는 사람 정도로 여긴다. 그리고 그렇게 만들어 놓은 성과에서 일부를 월급으로 가져간다고 생각한다. 이런 인식을 가진 사장에게는 열심히 노력하는 직원이 '인재'이고, 회사에 더 많은 돈을 벌어다 주면 직원은 '더 좋은 인재'가 된다.

하지만 현실은 다를 수 있다. 사장이 봤을 때, 높은 성과를 낸 직원은 능력의 100% 발휘하는 듯하다. 그러나 정작 그 직원은 능력의 50~60% 정도를 쓰면서 적당하게 일하고 있을 수도 있다. 사장은 '이 직원은 자기 월급의 3배는 버니까 충분해.'라고 생각했는데, 정작 그 직원은 자기 월급의 5배까지 벌 수 있으면서도 적당히 3배만 벌고 있을 수도 있다는 말이다. 만약 그런 직원 실제로 있다면, 그 직원은 '인재의 탈을 쓴 평범한 직원'에 불과하다.

직원은 언제든 회사를 떠날 수 있는 사람이다. 사장인 당신에게 오늘 아침도 밝게 인사한 그 직원의 책상 안에는 이미 사직서가 들어 있을 수도 있다. 따라서 우리는 인재를 '일 잘하는 사람', '돈을 많

이 벌어다 주는 사람'으로 해석해서는 안 된다. 그런 생각은 단지 눈에 보이는 것만 보고 판단하는 허약한 인재의 기준일 뿐이다.

무려 19년이라는 오랜 세월 동안 쫓겨 다니며 방랑하다 다시 진나라로 돌아와 24대 군주에 오른 진문공(晉文公) 중이(重耳). 그는 인덕과 능력으로 수많은 사람의 찬사를 얻었다. 이후 그는 춘추시대의 5대 강국을 일컫는 춘추오패(春秋五霸)의 일원으로 등극했다. 그가 반란을 진압한 후 국정이 어느 정도 안정이 되자 부하들을 모아 공을 따져 상을 내렸다. 논공행상이 끝나자 얼굴이 붉으락푸르락한 신하 한 명이 있었다. 바로 호숙(壺叔)이라는 자였다. 그는 19년 방랑 생활 내내 진문공을 따라다니며 수발을 들고, 수레와 말을 몰았으며, 발꿈치가 갈라지는 고통도 감수했다. 그러니 호숙은 자신이야말로 최고의 공을 인정받아 1등급 상을 받을 것이라 예상했다. 그러나 막상 그가 받아든 성적표는 초라했다. 제일 낮은 4등급 공이었다. 호숙은 억울한 마음에 진문공에게 감정을 담아 질문을 던졌다.

"제게 무슨 죄가 있습니까?"

공에 대한 정당한 평가를 바라는 사람이 '죄'를 논하니, 분명 감정이 들어간 말이 틀림없었다. 진문공은 단호하게 답하기 시작했다.

"인의(仁義)로서 나를 인도해 내 마음을 넓게 열어준 사람들에게 가장 높은 상을 줬다. 훌륭한 계책을 낸 사람에게 그다음 상을 줬다. 화살을 무릅쓰고 칼날을 막으며 나를 보호한 사람에게 그다음

의 상을 줬다. 나를 위해 분주하게 발품만 판 자는 필부의 힘만 바친 사람으로 그다음에 속한다."

진문공의 말에 의하면 호숙은 손발만 바빴던 '필부의 힘'만 쓴 자였다. 그렇다면 진문공이 말한 1등급 상을 받은 '인의(仁義)로서 나를 인도해 내 마음을 넓게 열어준 사람'이란 무엇을 의미하는 것일까?

인의란 곧 어진 것과 의로운 것으로 해석된다. 이는 곧 군주가 나라를 다스리는 원칙이며 최종 목표다. 이를 기업경영 버전으로 바꾸어 본다면 그것은 곧 '회사가 지향하는 가치와 비전'이 된다. 이 역시 사장이 회사를 이끌어가는 원칙이며 최종적인 목표이기 때문이다.

진문공은 바로 이렇게 자신과 가치와 비전을 함께하고, 그것으로 자신의 마음을 더욱 확장하고 발전하게 해준 사람에게 1등급 상을 내렸다. 그리고 바로 이런 사람들이야말로 진정한 인재라고 인정한 셈이다.

만약 어떤 직원들이 사장과 같은 비전을 공유하고, 회사가 이뤄야 할 가치에 진심으로 동의하고 있다면, 그 직원들의 말과 행동은 '일 잘하는 직원', '돈 많이 벌어주는 직원'과는 다른 차원으로 진입하게 된다.

그들은 누군가 요구하지 않아도 사장 마인드로 생각하고, 스스로 사장의 방법으로 회사를 관리한다. '비전과 가치'라는 말이 좀 어렵게 느껴진다면, 그냥 '의기투합'이라고 봐도 무방하다. 마음으로부

터 솟아나는 깊은 동의와 같은 목표에 대한 열정. 바로 이것이 진정한 인재 조건이라고 볼 수 있다. 이러한 용맹하고 진정성 있는 인재는 평범한 직원의 힘으로는 범접할 수 없는 더 특화된 능력을 발휘할 수 있다. 그들은 단지 직원의 레벨이 아니라 동반자요, 파트너 관계가 될 수 있기 때문이다.

회사의 비전과 가치를 공유하고 있는 직원은 능력의 100% 안팎으로 일하는 것처럼 보여도 사실 200%, 300%의 능력 발휘를 위해 노력하고 있다. '이 직원은 자기 월급의 3배는 버니까 충분해.'라고 생각할 수 있어도 그 직원은 자기 월급의 5배를 벌기 위해 노력하고 있다는 말이다. 그들은 평범한 인재가 아니다. 사실 백조처럼 화려한데도 스스로 오리로 낮춰 생각하며, 더 높은 성장을 원하고 이윽고 정상을 향해 화려하게 날아오를 존재들이다.

자, 그러면 이제 이 한 꼭지의 글을 구체적으로 분석해보는 연습을 해보자.

"도대체 인재란 어떤 사람을 말하는 것입니까?"

오랫동안 사업을 했던 사장님들에게 물어봐도 그 대답은 천차만별이다. 어떤 이는 '회사를 위해 열심히 일하는 사람'이라며 일반론에 가까운 답을 한다. 어떤 이는 '회사 수익을 창출해주는 사람'이

라며 다소 계산적인 답을 내놓기도 한다. 회사 업력과 업종도 다르고, 사장님들의 성격과 직원을 고르는 기준도 다르다. 그래서 인재관도 제각각이다. 그러나 사장이라면 '누가 진짜 인재인가?'에 관한 답만큼은 반드시 가지고 사업을 해야 한다. 인재가 있어야 회사가 발전할 수 있기 때문인데, 막상 회사를 운영하며 제일 다루기 어려운 게 사람 관리다. 그렇다면 사장은 직원을 어떻게 대해야 하고, 또 어떻게 인재를 판별해 낼 수 있을까?

⇒ 여기까지가 '의문을 제기하는 단계'이다. 흔히 '도입부'라고 할 수 있다. '도대체 인재란 무엇일까?'라는 화두를 던지면서 그 대답은 천차만별이라는 답답함을 호소하고 있다. 이러한 초반부는 독자들에게 흥미로운 질문을 던지고 다음의 글을 계속 읽어나가게 하는 동력이 되어준다.

사장 입장에서 직원은 '나를 대신해서 일하는 사람'이다. 사장이 사무실과 집기와 사업 아이템을 만들어 놓으면, 직원은 회사를 위해 손과 발에 땀 나게 뛰어다니는 사람 정도로 여긴다. 그리고 그렇게 만들어 놓은 성과에서 일부를 월급으로 가져간다고 생각한다. 이런 인식을 가진 사장에게는 열심히 노력하는 직원이 '인재'이고, 회사에 더 많은 돈을 벌어다 주면 직원은 '더 좋은 인재'가 된다. 하

지만 현실은 다를 수 있다. 사장이 봤을 때, 높은 성과를 낸 직원은 능력의 100% 발휘하는 듯하다. 그러나 정작 그 직원은 능력의 50~60% 정도를 쓰면서 적당하게 일하고 있을 수도 있다. 사장은 '이 직원은 자기 월급의 3배는 버니까 충분해.'라고 생각했는데, 정작 그 직원은 자기 월급의 5배까지 벌 수 있으면서도 적당히 3배만 벌고 있을 수도 있다는 말이다. 만약 그런 직원 실제로 있다면, 그 직원은 '인재의 탈을 쓴 평범한 직원'에 불과하다.

⇒ 이 부분은 상식을 뒤집는 단계이다. 작가가 '당신은 이렇게 알고 있겠지만, 사실은 그렇지 않아!'라고 주장하는 과정이다. '(상식적으로) 좋은 인재 = (사실은) 인재의 탈을 쓴 평범한 직원'이라는 정반대의 주장을 함으로써 독자의 궁금증과 호기심을 증폭시킨다.

직원은 언제든 회사를 떠날 수 있는 사람이다. 사장인 당신에게 오늘 아침도 밝게 인사한 그 직원의 책상 안에는 이미 사직서가 들어 있을 수도 있다. 따라서 우리는 인재를 '일 잘하는 사람', '돈을 많이 벌어다 주는 사람'으로 해석해서는 안 된다. 그런 생각은 단지 눈에 보이는 것만 보고 판단하는 허약한 인재의 기준일 뿐이다.

⇒ 이 부분에서 상식을 한 번 더 뒤집어준다. '밝게 인사한 그 직원도 언제든 떠날 수 있다'는 아이러니한 현실을 부각해서 상식적 판단을 해서는 안 된다는 위기감을 불러일으키고 있다. 이 단계에서 독자는 '그럼 도대체 인재란 무엇이지?'라는 궁금증이 더욱 증폭된다. 이 정도가 되었을 때 이제 고전의 이야기를 통해서 논증을 시작한다.

무려 19년이라는 오랜 세월 동안 쫓겨 다니며 방랑하다 다시 진나라로 돌아와 24대 군주에 오른 진문공(晉文公) 중이(重耳). 그는 인덕과 능력으로 수많은 사람의 찬사를 얻었다. 이후 그는 춘추시대의 5대 강국을 일컫는 춘추오패(春秋五覇)의 일원으로 등극했다. 그가 반란을 진압한 후 국정이 어느 정도 안정이 되자 부하들을 모아 공을 따져 상을 내렸다. 논공행상이 끝나자 얼굴이 붉으락푸르락한 신하한 명이 있었다. 바로 호숙(壺叔)이라는 자였다. 그는 19년 방랑 생활 내내 진문공을 따라다니며 수발을 들고, 수레와 말을 몰았으며, 발꿈치가 갈라지는 고통도 감수했다. 그러니 호숙은 자신이야말로 최고의 공을 인정받아 1등급 상을 받을 것이라 예상했다. 그러나 막상 그가 받아든 성적표는 초라했다. 제일 낮은 4등급 공이었다. 호숙은 억울한 마음에 진문공에게 감정을 담아 질문을 던졌다.

"제게 무슨 죄가 있습니까?"

공에 대한 정당한 평가를 바라는 사람이 '죄'를 논하니, 분명 감정이 들어간 말이 틀림없었다. 진문공은 단호하게 답하기 시작했다.

"인의(仁義)로서 나를 인도해 내 마음을 넓게 열어준 사람들에게 가장 높은 상을 줬다. 훌륭한 계책을 낸 사람에게 그다음 상을 줬다. 화살을 무릅쓰고 칼날을 막으며 나를 보호한 사람에게 그다음의 상을 줬다. 나를 위해 분주하게 발품만 판 자는 필부의 힘만 바친 사람으로 그다음에 속한다."

⇒ 여기까지는 하나의 고전 사례만을 제시했다. 아직 해석과 메시지는 들어가지 않은 상태이다. 이러한 옛이야기도 사람들의 흥미를 자극하는 하나의 요소가 될 수 있다. 물론 논증을 위한 근거와 사례는 수없이 다양하다. 예를 들어 유명인의 명언, 객관적 자료 조사, 정부의 발표 자료, 해외 석학의 인터뷰, 자신만의 확실한 경험 등이 모두 논증의 근거가 될 수 있다.

독자가 이 단계까지 읽었다면, 이제 앞부분에서 꺼낸 화두와 이 고전의 이야기가 어떤 관련성이 있는지가 궁금해지지 않을 수 없다. 이제부터는 제시된 고전의 사례에 작가만의 해석을 해야 하는 단계이다. 아래를 계속해서 읽어가 보자.

진문공의 말에 의하면 호숙은 손발만 바빴던 '필부의 힘'만 쓴 자였다. 그렇다면 진문공이 말한 1등급 상을 받은 '인의(仁義)로서 나를 인도해 내 마음을 넓게 열어준 사람'이란 무엇을 의미하는 것일까? 인의란 곧 어진 것과 의로운 것으로 해석된다. 이는 곧 군주가 나라를 다스리는 원칙이며 최종 목표다. 이를 기업경영 버전으로 바꾸어 본다면 그것은 곧 '회사가 지향하는 가치와 비전'이 된다. 이 역시 사장이 회사를 이끌어가는 원칙이며 최종적인 목표이기 때문이다. 진문공은 바로 이렇게 자신과 가치와 비전을 함께하고, 그것으로 자신의 마음을 더욱 확장하고 발전하게 해준 사람에게 1등급 상을 내렸다. 그리고 바로 이런 사람들이야말로 진정한 인재라고 인정한 셈이다.

⇒ 여기에서부터 작가의 해석이 들어간다.

'인의 = 어진 것과 의로운 것 = 군주가 나라를 다스리는 원칙이며 최종 목표 = (오늘날에는) 회사가 지향하는 가치와 비전'

이러한 색다른 해석이 있어야만, 독자는 '아~하!'하고 공감을 하게 된다. 글의 맨 앞에서 제시한 화두가 이 고전의 사례로 서서히 풀려가고 있음을 직감하게 되고, 글에 조금 더 몰입하게 된다. 이렇게 해석이 있었다면, 그 해석을 다시 현실에 적용시키면서 마지막 '메시지'로 돌진해야 하는 단계에 진입하게 된다.

계속해서 읽어나가 보자.

만약 어떤 직원들이 사장과 같은 비전을 공유하고, 회사가 이뤄
야 할 가치에 진심으로 동의하고 있다면, 그 직원들의 말과 행동은
'일 잘하는 직원', '돈 많이 벌어주는 직원'과는 다른 차원으로 진입
하게 된다.

그들은 누군가 요구하지 않아도 사장 마인드로 생각하고, 스스로
사장의 방법으로 회사를 관리한다. '비전과 가치'라는 말이 좀 어렵
게 느껴진다면, 그냥 '의기투합'이라고 봐도 무방하다. 마음으로부
터 솟아나는 깊은 동의와 같은 목표에 대한 열정. 바로 이것이 진
정한 인재 조건이라고 볼 수 있다. 이러한 용맹하고 진정성 있는
인재는 평범한 직원의 힘으로는 범접할 수 없는 더 특화된 능력을
발휘할 수 있다. 그들은 단지 직원의 레벨이 아니라 동반자요, 파
트너 관계가 될 수 있기 때문이다.

회사의 비전과 가치를 공유하고 있는 직원은 능력의 100% 안팎으
로 일하는 것처럼 보여도 사실 200%, 300%의 능력 발휘를 위해
노력하고 있다. '이 직원은 자기 월급의 3배는 버니까 충분해.'라
고 생각할 수 있어도 그 직원은 자기 월급의 5배를 벌기 위해 노력
하고 있다는 말이다. 그들은 평범한 인재가 아니다. 사실 백조처럼
화려한데도 스스로 오리로 낮춰 생각하며, 더 높은 성장을 원하고

이윽고 정상을 향해 화려하게 날아오를 존재들이다.

⇒ 글의 마지막에서는 '결론(메세지)'을 내려줘야 한다. 그것도 애매모호한 것이 아닌 '확실한 결론'이다. 위에서의 확실한 결론은 바로 '마음으로부터 솟아나는 깊은 동의와 같은 목표에 대한 열정. 바로 이것이 진정한 인재 조건이라고 볼 수 있다'는 이 한 문장이다. 어쩌면 바로 이 한 문장을 설득시키기 위해서 초반부의 의문 제기, 상식 뒤집기, 고전의 사례가 있었다고 해도 과언이 아니다.

최종적으로 다시 요약을 해보자. 이 글에서의 패턴이란 '의문 제기하기 – 상식 뒤집기1 – 상식 뒤집기2 – 논증의 근거(고전 사례) – 새로운 해석 – 마지막 결론과 메시지'라고 볼 수 있다.

물론 모든 종류의 글에 이와 동일한 패턴이 있는 것은 아니다. 그러나 '일정한 글의 흐름과 구성'이라는 측면에서 봤을 때 거의 모든 글에는 바로 이런 류의 패턴들이 숨어있다고 할 수 있다. 이제 책이나 글을 읽을 때 이러한 패턴과 구성에 유의하면서 나름의 분석을 해보자. 어디까지가 문제 제기고 어디서부터 논증인지, 또 언제 해석이 시작되는지를 살펴본다면 자신의 글에서도 이러한 패턴과 구성을 보다 쉽고 가볍게 해낼 수 있을 것이다.

No.

| | | 새 | 로 | 운 | | 자 | 세 | | | |

검증과 거절로 성장하는
작가의 길

누군가로부터 거절당하는 일만큼이나 기분 나쁜 것도 없다. 자존심에 상처를 입고, 나를 거절한 그 사람을 미워하게 되고 결국 내 마음까지 우울해진다. 또 검증이라는 것 역시 크게 다르지 않다. 누군가가 계속해서 나를 검증한다고 생각하면, 그것은 매우 지치는 일이기도 하다. 예를 들어 공무원 시험은 평생에 딱 한 번만 통과하면 끝이다. 다시는 공무원 시험 같은 것으로 자신의 실력을 검증받을 일이 없다. 그런데 공무원이 된 후에도 매년 공무원 시험을 본다고 하면 얼마나 짜증나고 힘든 일일까? 세상에 이런 직업이 있을까 싶지만, 그것은 바로 작가의 세계이다. 검증과 거절은 글을 쓰는 자의 일상이며, 글을 쓰는 동안 계속해서 지고

가야 할 멍에와 같은 것이다. 하지만 이것을 부정적으로만 봐서는 안 된다. 그 단련의 시간 동안 글쓰는 사람은 계속해서 성장해 나갈 수 있기 때문이다.

유동적인 검증의 기준

여기에 한 명의 전업 작가가 있다고 하자. '전업'이라는 말이 붙었으니 취미로 글을 쓰는 사람은 아닐 것이다. 그런데 이 작가가 2년 전에 출판사와의 계약을 통해 책을 썼다고 해보자. 그런데 그 작가가 1년 뒤에 또 책을 내려고 한다. 그래서 다른 출판사에 원고를 보냈다. 이 출판사는 '이미 한번 책을 낸 작가니까 원고를 보지 않아도 잘 썼다고 믿을 수 있겠지?'라고 생각할까? 전혀 그렇지 않다. 2년 전에 쓴 책은 그저 단순 참조용일 뿐, 출판사는 작가의 글을 다시 처음부터 끝까지 읽어 내려가기 시작하고 출간을 할 것인지 안 할 것인지를 결정한다. 또다시 엄밀한 검증을 한다는 이야기다. 그리고 이런 검증은 그 작가가 책을 낼 때마다 계속해서 행해진다. 만약 그 작가가 대중적으로 엄청난 인기가 있어서 그 이름만으로도 독자들이 책을 사는 것이 아니라면 모를까, 작가에게 출판사의 검증은 영원한 운명이

자 멍에이기도 하다. 물론 당연히 출판사는 출간을 거절할 권리도 있기 때문에, 작가는 한층 가혹한 환경에 처하게 된다.

더 중요한 것은 이런 검증의 기준이 다소 유동적이라는 점이다. 어떤 편집자는 작가의 글에 대해서 "좋은데?"라는 평가를 내릴 수도 있고, 또 다른 편집자는 "별로야"라고 평가 내릴 수 있다. 기준이 매우 주관적이며, 매뉴얼로 정해진 것이 없다. 따라서 정작 글을 쓰는 사람의 입장에서는 혼란함에 빠지게 된다. 더 나아가 글이란 자신의 온 정성을 다해 써 내려가는 것이라 더욱 그렇다. 누군가에게 발표할 생각을 하면서 글을 쓰는 사람은 자신의 모든 지식과 정보, 통찰을 동원해 글을 쓴다. 따라서 자신의 글에 대해 최대한 호의적인 평가를 내리는 경향이 강하고, 그럴수록 자신과는 다른 유동적인 검증의 기준이 더욱 힘들게 마련이다.

내면의 단단한 심지 하나

이제 글쓰기를 배우고자 하는 사람이라면 앞으로 있을 수많은 검증과 거절을 기꺼이 받아들이겠다는 마음을 가져야 하며, 그래야 발전의 토대가 마련된다. 내가 왜 거절당했는지, 누군가

는 왜 내 글을 '별로'라고 말하는지에 대한 탐구를 멈추어서는 안 된다. 검증과 거절을 독으로 만드느냐 약으로 만드느냐는 결국 글쓰는 사람 자신의 몫일 뿐이다. 뛰어난 무사가 단번에 길러질 리는 없다. 수많은 패배와 상처 속에서 결국 강인한 전사로 거듭날 수 있기 때문이다.

작가에게 검증과 거절은 '왕관의 무게'와도 같다. 누군가로부터 "작가님"이라고 당당하게 불리고 그러한 대접을 받기 위해서 겪어야 하는 무게이다. 만약 이러한 검증과 거절이 두렵다면, 작가로서의 길도 요원하고 발전도 멈추게 된다. 하지만 그렇다고 글에 대한 검증을 받으며 살아가는 삶이 늘 그렇게 힘든 일만은 아니다. 조금씩 발전해 나가는 자신의 문장력을 보면서, 또 전문가가 피드백해 주는 과정을 통해 서서히 성장해 가는 자신을 보는 것은 무척 감격적이기까지 하다. 따라서 앞으로도 오래오래 글을 쓰면서 살고 싶다면, 내면의 저 밑바닥에는 '어떤 검증과 거절도 받아들이겠다'는 단단한 심지 하나 정도는 박혀 있어야만 할 것이다.

새 로 운 자 세

글쓰기와 출간에서
'전문가'의 역할과 주의사항

세상 어느 분야에나 '전문가'라는 사람들이 있다. 처음 그 업계를 접하는 초보자들로서는 해당 분야 전문가의 도움이 절실하다. 일단 그들을 통해서 업계에 입문하며 자세한 시장의 논리를 배우고 스스로 전문가의 위치에 올라설 수 있기 때문이다. 물론 자신의 전문 분야가 따로 있기 때문에 굳이 새로운 분야에 입문하지 않고 계속해서 외부적인 도움만 받을 수도 있다. 이럴 경우 해당 전문가들의 '파트너'가 되어 함께 일을 영위해 나갈 수 있다. 글쓰기와 책의 출간에 있어서도 이러한 '초보자-전문가'의 구조는 당연히 존재하지만, 그들의 도움을 받을 때는 한가지 태도와 자세를 분명히 해야 할 것이 있다. 만약 이것에 대해 나름의 태

도를 갖지 않으면 전문가의 도움이 오히려 독(毒)이 될 수도 있기 때문이다.

'내 것' 같지만 '내 것이 아닌'

여기 마라톤을 처음 배우고 싶은 사람이 있다고 하자. 이제까지 혼자의 힘으로 완주해본 적은 한 번도 없고, 무엇이 필요하고, 어떻게 시작해야 할지도 잘 모르는 상태이다. 그런데 그에게 간절한 소망이 하나 있으니 바로 '마라톤 완주'이다. 그 사람은 전문가를 찾아가 도움을 요청한다. 그러면 모든 일은 일사천리로 진행된다. 현 체력 상태의 진단, 향후 필요한 신체적 능력, 최적의 신발과 복장까지 마련해준다. 더 중요한 점은 마라톤 결승선까지 '함께' 뛰어준다는 점이다. 혼자서는 엄두도 못 냈지만, 이제 옆에서 전문가가 함께 뛰면서 응원까지 해주며, 지칠 때는 즉시 물과 영양제까지 공급받을 수가 있다. 무엇보다 본인 스스로가 완주에 대한 의지가 있기 때문에 이런 도움이 있다면 대부분 마라톤 완주는 가능해지고, 마치 금메달 같은 완주의 기록을 가지게 된다. 물론 이런 자신의 성과를 SNS에도 올리고 주변에도 자랑하면서 큰 자신감과 성취감을 얻게 된다. 이

런 전문가의 도움은 매우 필요해 보이고, 또 당연한 것처럼 보일 수가 있다. 그런데 여기에 한 가지 문제점이 있다. 마라톤 완주라는 매우 힘든 과정을 전문가의 온갖 도움으로 한 번 정도는 이뤄낼 수 있었지만, 그 다음부터 바로 전문가의 도움이 하나도 없이 또다시 완주에 성공할 수 있을까? 물론 성공할 수도 있고, 성공하지 못할 수도 있다. 성공했다면 그에게 전문가의 도움은 피가 되고 살이 되는 중요한 배움의 과정이었겠지만, 성공하지 못할 확률이 매우 크다. 그 이유는 전문가의 도움이 지나치게 속성으로 빠르게 진행되었기 때문이며, 그것이 스스로의 체력과 마인드로 전환될 축적의 시간이 부족했기 때문이다. 뿐만 아니라 수없이 마라톤을 하면서 얻게 되는 자신만의 깊은 학습과 경험이 존재하지 않는 것도 큰 이유이다. 스포츠 선수들이 수없이 노력해도 성공과 실패를 반복하는데, 전문가의 도움으로 한 번 완주했다고 그것이 진정한 자신의 실력이 되었다고 보기는 힘들다. 수많은 지원과 폭포 같은 응원이 쏟아지면서 전문가가 함께 달려주는 상태에서는 마치 혼자의 힘으로 완주한 것 같지만, 결국 지나고 보면 그것은 자신의 힘이 아닌, 전문가의 힘이었을 뿐이다.

이제 이러한 과정을 글쓰기와 출간의 영역이라는 부분으로 가져와 보자. 책을 출간하기 위해서는 A4용지 100장 정도의 원

고가 필요하며 그 과정은 씨줄과 날줄처럼 서로 엮여 있어야 하며, 목차의 구성과 각 파트별 구성 역시 매력적으로 이루어져야 한다. 또 개별적 원고에 자신만의 해석과 메시지가 잘 담겨 있어야 한다. 거기다가 표현이나 문장의 구성이라는 다소 복합적인 요인이 가미되어야 한다. 좀 더 지적이며, 더 많은 통찰이 있어야 하며, 그것이 독자의 눈높이에 맞게 유려하게 표현되는 총체적인 과정이다. 하지만 이러한 과정을 전문가의 도움으로 지나치게 속성으로 주입받게 되면 그것은 온전한 '내 것'이라기 보다는 '내가 한 것 같지만 전문가의 것'에 불과하게 된다. 그들의 도움으로 빠르게 책을 낸 뒤 그 다음의 책을 쓰지 못하는 것은 바로 이런 이유 때문이다. 더 나아가 전문가의 전폭적인 지원으로 만들어진 나의 책은 매우 멋져 보인다. 문제는 그 이후 전문가의 도움 없이 쓴 책은 과거의 책과 비교가 되고 다소 거친 자신의 원고가 계속해서 불만족스럽게 느껴지면서 자신감이 떨어지게 된다. 이것은 '지속 가능한 글쓰기와 출간'에 있어서 심각한 장애요인이 될 수 있다.

배움의 중심은 전문가가 아니다

　물론 전문가의 도움은 반드시 있어야 한다. 그러나 그들에게 배워야 할 것은 '완성된 책'이라는 최종 목표로 달려가는 지름길이 아니라, '스스로의 힘으로 세계관을 확장하고 생각의 깊이를 만들어가는 방법'이다. 거칠어도 자신만의 경험 세계에서 끌어올린 표현법을 스스로 익히며, '아, 이렇게 하면 글을 잘 쓸 수가 있구나'라는 것을 체험해야 한다. 이런 과정을 거쳐야만 당신도 '혼자의 힘'으로 설 수 있으며, 언젠가 전문가가 없더라도 충분히 글쓰기의 광야에서 살아남을 수 있는 강인한 필력을 기를 수 있다. 초보자에게 전문가의 도움이 반드시 있어야지만, 그에 대한 의존과 그들이 제시하는 길만 바라보며 빠르게 뛰는 것은 결국 자신에게 좋지 않은 영향을 미칠 수 있다.

　전문가에게 배우고자 할 때는 그 전문가의 실력도 중요하겠지만, '이 사람으로부터 무엇을 배울까?'라는 자신의 생각부터 정립해야만 한다. 배움의 중심이 전문가가 아닌 '나'에게 꽂혀있고 그것이 유지되어야 한다. 물론 처음에는 혼란스러울 수도 있지만, 사실은 그 혼란을 정돈해나가는 것이 바로 초보자에서 전문가로의 발전 과정이기도 하다. 전문가가 지시하는 방향으로 따라가려고 마음 먹는 것이 아니라, '전문가의 도움으로 내 길을

간다'는 자세를 엄밀하게 유지해야만 한다. 그리고 이러한 성과가 있을 때만 전문가에게 지불하는 비용도 충분히 그 가치를 할 수 있을 것이다.

| 에 | 필 | 로 | 그 | | | |

글은 일상의 철학을 통한 성장

"왜 사는가?"

"무엇을 위해 사는가?"

세상에서 가장 난해한 질문이자, 가장 다양한 대답이 나올 수밖에 없는 질문이다. 개인에 따라 수많은 대답이 있겠지만, 그 안에서 공통적인 맥락은 바로 '발전'이다. 원하는 직업을 갖기 위해, 가정의 행복을 위해, 간절히 하고 싶은 것을 하기 위해 노력하는 모습을 바로 '발전'이라고 볼 수 있다. 이렇게 나의 조건과 외형적인 모습이 나아지는 것도 좋은 일이지만, 정신적으로 더 나아지는 것도 우리가 지향하는 매우 큰 목표 중의 하나이다. 인간적으로 성숙하는 것, 세상을 더 나은 관점으로 바라

보는 것 등이다. 돈과 명예, 직업과는 상관없지만 나라는 인간을 한 단계 더 높여주는 일. 바로 이러한 정신적인 발전을 우리는 흔히 '성장'이라고 부른다.

숨겨진 것을 찾아내는 자세

이러한 성장은 결국 정신적인 사고의 과정을 통해서 이루어질 수밖에 없다. 자신의 경험과 생각, 기존의 상식과 새로운 지식이 어우러져 만들어 내는 이러한 성장은 곧 '철학함'이라는 것을 통해 이루어지게 된다. 예일대학교 철학과 셸리 케이건 교수는 '철학 공부의 가치'에 대해 이렇게 이야기했다.

"왜 철학을 공부하는 것일까요? 철학을 하는 것, 철학에 대해 논쟁을 하고, 위대한 철학자들의 주장을 공부하고, 자신의 철학적 견해를 정립하는 것은 사고력을 기르는 데에 도움이 됩니다. 저는 학생들에게 앞으로 그들이 어떤 일을 하든지 ▲더 나은 사고력을 갖추고, ▲항상 질문을 던지고, ▲현상을 있는 그대로 받아들이지 않고 다른 각도로 보려 하고, ▲숨겨진 것을 찾아내려고 하는 자세가 큰 도움이 될 것이라고 말합니다."(네이버 지식인 인터뷰 중)

셀리 케이건 교수가 말한 '사고력 향상 – 질문 – 다른 각도의 관점 – 숨겨진 것을 찾아내려는 자세'가 글쓰기의 알파이자 오메가라고 할 수 있다. 사실 사람들은 글쓰기를 '글을 쓰는 것'이라고 보고, 어떻게 예쁘고 아름다운 문장을 쓸지 생각하는 것에 많은 초점을 맞춘다. 또 문장을 짧게 써야 한다는 테크닉도 말해지며, '매일 매일 조금이라도 써야 글쓰기가 는다'는 조언도 한다. 하지만 나는 그 모든 것은 전체의 20%의 문제일 뿐이며, '누구나 할 수 있는 훈련의 영역'에 불과하다고 생각한다.

글쓰기란 곧 일상을 살아가며 철학을 하는 것이고, 자신의 인격과 인성을 성장시키는 일이다. 또한 좀 더 스마트해지는 일이며, 남들이 하지 않는 독특한 질문을 하는 일이다. 그렇게 해서 남들은 몰랐던 관점을 찾아내고 나의 주장과 색다른 진실을 알리는 일이다. 결국 글쓰기란 '내 삶을 더 나아지게 만드는 매우 훌륭한 방법'이라고 정의할 수 있다. 이 책의 PART1에서 말했던 상처의 치유, 습관의 변화, 논리력의 변화도 매우 훌륭한 일이지만, PART2에서 이야기했던 새로운 해석, 세상에 의문을 제기하는 일, 끊임없이 검증받으면서도 물러서지 않는 자세는 자신을 성장시키는 훈련의 과정이다. 그런 점에서 글쓰기에 들어선 모든 사람은 삶을 성장시키는 위대한 일에 동참한 매우 특별한 사람들이라고 말하고 싶다.

학문적인 영역에서의 철학은 골치가 아프고 이해하기 힘든 것이다. 그러나 일상의 철학은 그다지 어렵지 않다. '1회 용품을 쓰지 말자'라는 것은 환경에 대한 철학적 관점이며, '욕심내지 말고 살자'라는 말 역시 인간의 욕망에 관한 철학적 통찰에서 나온 것이다. '내 아이를 국가의 교육에 맡기지 않고 홈스쿨링을 하겠다'는 신념 역시 교육 철학적 관점이다.

이 세상에 철학이 아닌 것은 없으며, 철학자가 아닌 사람은 없다. 이러한 삶의 과정에서 글쓰기의 훈련이 독자 여러분의 삶에서 철학을 길어내고 실천하는 '터닝 포인트'가 되었으면 하는 바람이다.

—참고문헌

한기호, <인공지능 시대의 삶>, 어른의 시간, 2016년 6월
박돈규, '인간은 모두 이야기 중독자 … 생존 본능이니까', 조신일보, 2014년 5월 10일

아폴론글쓰기랩 소개

내 삶을 바꾸기 위한 터닝 포인트,
전문가로서의 발전과 성장
국내 유일의 프리미엄 글쓰기 프로그램

아폴론글쓰기랩은 적지 않은 시중의 글쓰기 프로그램 중에서도 지속가능한 글쓰기와 책 쓰기, 그리고 생각과 인식의 확장을 중심으로 하는 '국내 유일의 프리미엄 글쓰기 프로그램'입니다. 전문가의 도움으로 목차도 구성할 수 있고, 책을 낼 수도 있습니다. 그러나 생각하는 힘을 키우고 삶을 성장시키는 것은 결국 본인 스스로의 힘으로 해내야 하며, 그것을 가능하게 하는 것이 교육의 핵심이 되어야 합니다. 또한 글쓰기의 발전은 결코 강의를 듣는 것만으로 가능하지 않습니다. 자신이 쓴 글을 1:1로 피드백해 줄 수 있는 전문가가 있어야만 합니다. 아폴론글쓰기랩은 12주차의 개인 강의와 1:1 피드백으로 여러분의 글쓰기 실력을 기초부터 다시 확실하게 쌓아줍니다. 다음은 아폴론글쓰기랩이 지향하는 기본적인 교육방향입니다.

전문가의 도움으로 책 한 권 만드는 것을 목표로 삼으면 안 되는 이유.

글쓰기는 한번 갖춰 놓으면 평생 활용할 수 있는 능력입니다. 일시적인 전문가의 도움으로 책 한 권 만들고 끝나면 진짜 글쓰기 능력을 갖추기 힘듭니다. 글쓰기는 내면을 변화시키고, 상처를 치유하고, 지적인 성장을 위한 것입니다. 이러한 내 평생의 기초 능력을 만드는데 걸리는 12주의 기간. 짧은 시간은 아니지만 앞으로 자신감 있게 글을 대할 수 있다는 사실을 생각하면 무척 짧은 시간에 불과합니다.

글에서 제일 중요한 것은 메시지. 출발은 생각의 확장에서부터.

글쓰기의 80%는 '글을 쓰지 않는 것'입니다. 생각을 통해 자신이 하고 싶은 말을 '메시지'로 차별화하고 구성하는 것이 제일 중요합니다. 흔히 '글이 재미없다'라는 말을 듣는 이유는 이 메시지 구성이 제대로 되지 않았기 때문입니다. '단어장'을 만들고 기존의 생각 습관을 깰 수 있는 '새로운 관점'을 갖춰야 합니다. 12주가 지난 후, 과거와는 차별화된 생각을 하는 자신을 발견할 수 있습니다.

글쓰기에 숨어있는 패턴. 기본기를 익힌 다음에는 당신만의 유니크한 스타일로.

글에서 특정한 패턴들이 있습니다. 그런데 일반인들에게는 그 패턴이 잘 보이지 않습니다. 이 패턴을 찾아내면 그 이후부터는 글의 구성이 쉬워집니다. 무엇이든 기본기만 잘 익히면 그 다음부터는 스스로 자신만의 유니크하면서도 프리한 스타일로 변화시키면 됩니다.

아무리 느려도 8주부터는 반드시 변하는 당신의 문장력과 논리력.

과거에 전문가의 피드백 없이 글을 써왔다면 안 좋은 글쓰기 습관이 있을 수 있습니다. 하지만 걱정할 필요는 없습니다. 8주부터는 반드시 변하기 때문입니다. 그때까지의 축적된 공부와 노력이 8주부터 서서히 발현되기 때문입니다. 이제는 자신의 문장에서 문제점을 스스로 발견할 수 있으며 혼자서도 업그레이드할 수 있습니다. 글을 별로 쓴 경험이 없다면, 더욱 빠르게 글쓰기 능력을 키울 수 있습니다. 4주간의 강의만으로도 확실히 변화를 느낄 수 있기 때문입니다.

내가 쓴 전자책이 온라인 서점에서 판매되는 것을 보는 희열.

'과정'이 있다면, '성과'도 있어야 합니다. 12주 동안의 과정을 모두 마쳤다면, 이제 본격적인 출간을 시도해볼 때입니다. 우선은 전자책으로 시작할 수 있습니다. 지난 12주 동안 썼던 글을 모아 교보문고, 예스24, 리디북스, 알라딘에 출간한 후, 그 책이 판매되는 희열을 느껴볼 수 있습니다. 심지어 구글 플레이에서도 당신의 책이 검색되고 판매됩니다. 물론 판매량에 따라 인세도 받을 수 있습니다. (제작 비용은 별도)

아폴론글쓰기랩 12주 수업 과정

한 기수는 총 10명입니다.

1주차 전체 줌미팅

✓ 인사, 프로그램 전반 소개, 기초 강의, 멘토작가-수강생 개별
 질문

✓ 과제에 대한 설명(단어장 만들기, 일상의 기사 쓰기)

2, 3, 4주차 개인 줌미팅 : 목표 - 문장 점검 & 메시지 만들기

✓ 2주차~4주차에는 1:1 피드백 개인 강의로 진행되며, 매주 글
 쓰기를 한 후 제출하면 1:1 피드백을 합니다. (1인당 1주일에 30
 분 : 수, 일요일 중 택1)

✓ 본인 관심사 파악 및 관련된 글 계속 써나가기

5주차 전체 줌미팅 : 목표 - 컨셉 & 목차 만들기

✓ 5주차~6주차는 향후 내고 싶은 책의 컨셉을 잡고 목차를 만들어 보면서 아이디어 회의를 하는 시간을 가집니다. 전체 줌미팅을 통해서 컨셉에 대한 강의와 함께 다음 주까지 '컨셉 기획안'을 제출합니다.

6주차 개인 줌미팅 : 목표 - 컨셉 & 목차 만들기

✓ 개별적으로 목차와 컨셉에 대해 논의합니다

7주차 전체 줌미팅 - 집중 집필기간 시작

✓ 7주차~11주차는 단행본 100페이지 분량(A4용지 45장, 원고지 280매), 또는 150페이지 분량((A4용지 65장, 원고지 380매)의 원고를 집중적으로 집필하는 시간입니다. 압박감이 들 수도 있지만, 이런 시간을 한번 견뎌보고 성취해낸 사람과 그렇지 않은 사람의 글쓰기와 책 쓰기 능력은 하늘과 땅의 차이라 해도 과언이 아닙니다.

8, 9, 10, 11 주차 개인 줌미팅 - 집중 집필기간

✓ 지난 일주일 동안 쓴 글을 1:1 피드백하고, 컨셉이 흔들리지는 않는지, 메시지는 일정하게 유지되는지와 함께 기본적인 문장에 대한 피드백도 함께 합니다.

12주 차 전체 줌미팅 및 마지막 강의, 책 발간에 관한 문의사항

✓ 집중 집필기간을 어떻게 보냈는지에 대한 각자의 경험담을 통해 다음 책을 위한 용기 얻기.

✓ 향후 글쓰기에 관한 멘토작가의 마지막 전체 강의.

아폴론글쓰기랩이 더 궁금하다면,

가입 및 등록을 하고 싶다면,

cafe.naver.com/apollonlab

지은이

이남훈

한국외국어대학교 인문대학 철학과를 졸업한 후, 국내 주요 언론 사에서 비즈니스 전문 객원기자와 대기업 사보 칼럼니스트로 활 동했다. 삼성전자, LG그룹, 포스코, KB금융그룹, 한국전력, 삼양 그룹, 대교그룹, 동서식품, 11번가 등의 사보에 글을 써오면서 직 장인들의 내면을 탐구해왔으며, 중소기업청, 중소기업진흥공단, 한국무역협회 등의 공공기관에서 발행하는 창업 성공사례 및 기 업경영에 관한 책과 콘텐츠를 만들었다.

2021년 8월《사장을 위한 인문학》(센시오)을 출간했으며, 그간《공 피고아》(쌤앤파커스),《사자소통》(쌤앤파커스),《처신》(RHK),《메신저》 (RHK)를 비롯해 총 15여 권을 집필했다. 동아일보에《이남훈의 고 전에서 배우는 투자》칼럼을 70회에 걸쳐 연재했으며, LG그룹의 역사를 관통하는 경영철학을 파헤친《고객이 생각하지 못한 가치 를 제안하라》는 2011년 문화체육관광부 선정 사회과학 분야 우수 교양 도서로 선정되었다. 2017년 2월에 발간된《필력》을 통해 많 은 이들의 글쓰기 실력 향상에 도움을 주었으며, 현재 아폴론글쓰 기랩을 통해 글쓰기 온라인 강의, 1:1 코칭을 하고 있다.

▶ 이메일 : thinkarrow@naver.com
▶ 네이버 카페 : cafe.naver/apollonlab
▶ 다음 브런치 : brunch.co.kr/@thinkarrow

지은이

강은미

리더십, 인간관계, 소통과 협업, 갈등관리, 커뮤니케이션 분야의
대한민국 대표 강사이자 코치다. 20여 년 동안 각계각층을 대상으
로 강연하면서 끊임없이 변화를 추구했기에 전국 연수원에서 매
년 우수 강사로 선정되는 실력파 강사이자 기업·공공기관·가정·
교육 현장에서 가장 많이 찾는 강사이기도 하다. 탁월한 해석과
진단으로 사람들이 가진 문제에 명쾌한 해법을 제시하며 생각과
생각을 잇고, 마음과 마음을 잇는 씽크 브리지(Think Bridge) 역할을
통해 행동까지 변화시키는 실천적 강연을 펼치고 있다. 또한 행복
습관 코치로서 '일과 삶이 조화를 이루는 행복습관'을 주제로 강
연하며 다양한 분야의 많은 사람이 더 나은 삶, 행복한 삶을 추구
하도록 도움을 주고 있다. 현재 (주)한국인재경영교육원 대표, 글
로벌부모교육센터 대표로 활동하고 있으며, '행복습관성장학교'
를 운영하면서 일반인들을 위한 '행복수업'도 하고 있다. 저서로
는《행복리셋》,《설득 커뮤니케이션》,《아빠의 대화법 콘서트》등
이 있다.

▶ 네이버 블로그 _ kem0228
▶ 네이버 카페 _ 행복습관성장학교
▶ 유튜브 _ 강은미강사TV

터닝 포인트 글쓰기

초판 1쇄 발행 2021년 8월 26일
지은이 | 이남훈, 강은미
펴낸이 | 이남훈
펴낸곳 | 아폴론북스
출판등록 | 2021년 5월 11일(제 2012-000386호)
주소 | 경남 거제시 일운면 소동8길 11
이메일 | thinkarrow@naver.com

ISBN 979-11-974743-1-6(03600)